水墨工笔
花鸟画画谱

编　著　吴东奋

上海人民美術出版社

图书在版编目（CIP）数据

水墨工笔花鸟画画谱 / 吴东奋编著. -- 上海 ：上海人民美术出版社，2022.1

ISBN 978-7-5586-2210-6

Ⅰ．①水… Ⅱ．①吴… Ⅲ．①水墨画－工笔花鸟画－作品集－中国－现代 Ⅳ．①J222.7

中国版本图书馆CIP数据核字（2021）第217592号

注：本书中未署名的作品均为吴东奋绘，其他画家作品均单独署名。

水墨工笔花鸟画画谱

编　　著	吴东奋
策划编辑	沈丹青
责任编辑	沈丹青
技术编辑	陈思聪
版式设计	顾　艳
出版发行	上海人民美术出版社
	（上海市闵行区号景路159弄A座7F）
印　　刷	上海商务联西印刷有限公司
制　　版	上海立艺彩色印务有限公司
开　　本	889×1194　1/16　8印张
版　　次	2022年3月第1版
印　　次	2022年3月第1次
书　　号	ISBN 978-7-5586-2210-6
定　　价	98.00元

目 录

序

是技法知识，又是创作经验

邵大箴

中央美术学院教授
博士生导师
中国美术家协会理论委员会主任、名誉主任
中国国家画院院士
美术研究院院长

 这是一本水墨工笔花鸟画技法书，又在某种程度上是一本创作经验的记录。说实话，在一切艺术门类的创作中，不论是传统的，还是外来的，很难说有一套适合于所有人的、放之四海皆准的、固定不变的技法。技法，严格地谈，是因人而异的，往往是一人一个风格，一人一套技法。我这样说，并非完全否定技法的共同法则，排斥学习绘画技法的必要性。相反，我认为对初学者来说，技法方面的基础知识，必须要学习和掌握。因为这些是前人经过无数次探索取得的宝贵经验，可以使后学者少走弯路。当然，这些技法不应成为束缚青年人创造力的框框和套套。青年人进入创作阶段后可以根据自己的需要进行变革和突破。因此，一切绘画技法既有稳定、恒常的一面，也有不断变化的另一面。

 吴东奋是一位既有传统功力，又有创新意识的艺术家。多年来，他在水墨工笔花鸟画领域辛勤劳动和探索，取得丰硕成果。我觉得，东奋的探索历程和创新之路，对年轻人会有启发。现在有些人误认为西方现代派是我们艺术革新的目标和方向，在创作上摇摆不定。其实，艺术创造离开生活的积累和感情的体验，离开民族传统的根底，是很难有所作为的。

 我建议年轻的读者把这本书当作技法书来读，也把它当作一位真诚的画家的创作经验来读。让我们大家为振兴包括工笔花鸟画在内的中国画，为弘扬民族艺术的精华而共同努力！

邵大箴先生（中）与吴东奋（右）、郭旭华夫妇

笔墨丹青的艺术使命——浅论吴东奋的花鸟画

徐 里

中国美术家协会分党组书记

驻会副主席兼秘书长

全国政协委员

前些日，我浏览了吴东奋先生新近修订、拟再版的《水墨工笔花鸟画画谱》一书的全部书稿，为吴东奋先生严谨的治学精神和不断创新的开拓精神，以及对艺术精益求精的精神所感动。

吴东奋先生是新中国培养起来的，具有承上启下意义的一代资深工笔花鸟画家和美术学院教授。他早年受教于我国著名工笔画家陈子奋先生和著名金石书画家潘主兰先生。他在继承宋、元院体画传统中，创作出大量的工笔重彩中国花鸟画作品，并先后入选第六、七届全国美展。他于 20 世纪 80 年代出版大量单幅画，由全国各地新华书店发行，在那个时期，已经是享誉中国画坛的中青年画家。

80 年代中后期，在"八五"新潮冲击下，吴东奋先生与当时国内一批具有探索精神的中青年画家，在中国画水墨领域进行不懈的艺术探索。其间他就读于浙江美术学院国画系（现为中国美术学院），除在课堂上认真研读文人写意精神、临习经典传统文人画的精品力作外，课余时间还进行中国画新技法的探索试验。他掌握了大量的追求物体机理和墨韵的中国画新的表现手法，同时在探究传统美学精神和老子哲学思想，结合中国美术史中中国花鸟画发展的脉络，以新的视角，提出"水墨工笔花鸟画"的理论，并付诸实践。

吴东奋先生于 1989 年创作出的第一批水墨工笔花鸟画作品，在杭州、在浙江美术学院得到了学术界普遍认可，广受好评。"立意虚灵"是吴东奋水墨工笔花鸟画最大特色，也是中国花鸟画意境创造的最高境界。1990 年 9 月 1 日至 5 日，"吴东奋水墨工笔花鸟画展"在北京中央美术学院陈列馆开幕。他把文人水墨画写意精神融进严谨规矩的工笔画法中。如今，吴东奋将其发掘研究并创造的新形式展示给观众，引起北京美术界的极大关注。范迪安先生以《自拓新意成一格》为题，撰文评析吴东奋的水墨工笔花鸟画，指出"在这一批作品中，落笔大幅的梅、竹、松、荷等树木草叶是写意而得，并用水冲水破的技法使枝干斑驳，意态多变，特别有一番古拙奇崛的精神。""观看他的画展，令人感到，工笔倘若走出传统的规范，足能引发崭新的审美享受。"

1995 年《中国花鸟画技法》一版就以 39,600 册的印数畅销全国，受到全国中国画家和美术爱好者普遍欢迎。虽然至今已过 20 多年，他的技法对于推动新时代中国工笔画发展，有着不可忽视的贡献。同时，吴先生的艺术探索还在继续，新的创作、新的成就极大丰富着他的学术研究。最近，他对 95 版的技法专著进行修订，融进 20 多年来的新探索和新创作，逐步完善形成吴东奋水墨工笔花鸟画创作体系。半世纪的开拓和创新，注入他的心血，只为在中国画创新发展的道路上，铺上自己的一砖一石，留下一个老艺术家的点滴汗水。

前　言

本人编著的《中国花鸟画技法》一书于 1993 年 6 月脱稿，由人民美术出版社于 1994 年三审定稿，1995 年 5 月第一版第一次印刷，发行量达 39,600 册，畅销程度远超我与出版社同仁的预期。受到市场如此肯定实乃幸事，但美中不足的是该书原名为《水墨工笔花鸟画技法》，因受当时各种市场因素的影响而不得不更名为《中国花鸟画技法》，可以算是欣喜之余的小小遗憾吧。

我编著 95 版《中国花鸟画技法》的初衷应追溯到 20 世纪 80 年代中后期，那时的中国画界创作思潮纷繁复杂，中国画家们都在努力寻找一条创新之路以摆脱"中国画穷途末路"魔咒的困扰。在中国画技法领域里，画家们纷纷闭关探索，动用各种材料进行尝试。其中有些画家甚至尝试采用中国画笔墨与色彩之外的工具，创造出许多丰富多变的画面肌理，给中国画的创作与创新增添了许多崭新的可能。然而这些新鲜技法出于没有人进行系统的整理和传授，求学者们只有通过观看展览和陈列的作品进行揣摩，才能获取一些皮毛，偶尔有些运气好的求学者能得到一点小道消息，进而可以展开摸索实验。对于求学者来说，求学与探索之路真是举步维艰。

或许应该说，我是那个年代中比较幸运的求学者吧。那些年，我正好在中国画创新的前沿阵地——浙江美术学院（现中国美术学院）学习，那里既有深厚的传统中国画土壤，又有中国画领域中最具创造性的新鲜头脑。当下画展中时常出现的"实验水墨"也多萌发于彼时彼地。我有幸与那个年代中最新鲜、最有活力、最具创造性的中国画家们一起探索，一起实验，自然催生了我探索工笔花鸟水墨画的念头。

回顾中国画史，我发现，中国古代画家中曾有人进行过在工笔画中以水墨渲染代替色彩渲染的尝试，可算水墨工笔画的萌芽，但在元代之后这类探索便很快隐没于画史之中。出现这种情况的原因多种多样，其中重要的一点在于那些画家在技法上仍旧局限于"勾填法"和"没骨法"，没能很好地解决水墨与工笔之间的融合问题。而今材料和技法的创新使我有机会去继续拓展前人没有走完的路，我的水墨工笔花鸟画因此诞生。

1990 年 9 月，我创作的水墨工笔花鸟画作品在中央美术学院陈列馆一楼正厅展出。画展开幕那天就在京城画界引起不小的震动。其后连续几天，我被许多同行和好学的年轻人围着，他们希望分享我的创作过程以及方法。展览结束后的很长时间里，我仍然不停地收到年轻画家的求教信件。对于多年在大学从事教学工作的我来说，答疑解惑、分享经验已成为我的本能。我决定将探索成果编著成书分享给同行，于是才有了《中国花鸟画技法》一书。

该书自发行之后便在全国产生广泛的影响，不仅成为很多年轻中国画家的案头书，甚至被部分美术院校选为教材。2005 年 11 月，我初次到山东淄博举办画展，当地入选全国画展的工笔花鸟画作者康仁君专程到展厅看望我，并带我到他工作室，找出我编著的这本技法书，介绍他的学习收获。后来，我在北京工艺美术出版社编辑部调见正在那里商议出版画册的河北保定画家宋福生，他激动地说我的技法书对他的帮助很大，还要给我行拜师礼。2013 年 4 月，我在厦门美术馆举办画展，时任厦门市美术协会主席、集美大学美术学院院长的王新伦上台致辞时也谈到他在学生时代曾买过我的这本技法书进行研究学习。今年，我在北京宋庄设立了工作室，隔三岔五有年轻画家登门拜访，他们都为时隔 20 多年终于能见到作者本人而感到兴奋不已。

自《中国花鸟画技法》出版至今已逾 20 年。在这段时间里工笔画在全国范围内呈复兴之势，青年工笔画创作队伍迅速壮大。在历届全国性中国画展中，工笔画入展比例逐年上升，

有时甚至达到 80% 之高。前些日子我在网上看到，西安美术学院硕士研究生李君明在其硕士论文中提到他对第九届至第十一届全国美展中的中国画展区作品进行了统计，统计数据显示这三届全国美展的中国画作品中，工笔画入展和获奖的作品正从色彩工笔向水墨工笔递增。这一趋势让我感到欣喜，也让我感到我所肩负的使命。

自 1989 年初水墨工笔花鸟画理论的提出，以及 1990 年在中央美术学院陈列馆展出我的水墨工笔花鸟画作品后，我的探索得到国内许多专家学者的普遍认可，当然也聆听到不少关于如何改进和提高的意见。此后二十多年来，我一直对这一画种进行完善和提高，积累了许多宝贵的经验。前些日子，再次翻阅二十多年前我所编著《中国花鸟画技法》时，深感其中的粗浅和不足，这萌生我修订和再版这本技法书的念头。

在这本新书中，我对传统花鸟画技法的运用做了许多删减和细化，增补和修订了一些图例；对全书的结构进行了重新梳理，在开拓花鸟画创作新技法中，增加许多步骤图，让读者更易学会和掌握我的水墨工笔技法；书中着重介绍了我对花鸟画创作意境与构图的研究与探索。二十多年前我率先在《中国花鸟画技法》中对于传统折枝构图和全景式构图提出图式概念，用新的视角来分析传统花鸟画的构图程式。在本书中，我以顾恺之"置陈布势"学说为纲要，用新的理念，对传统中国画构图理论重新解读；同时总结了在传统构图框架里，对西方构图形式的借鉴和应用；通过作品为例证，完成当代中国画构图形式的陈述。这是我至今为止的研究成果，也是我关于构图理论与实践的探索。我相信这个探索有利于完善本人水墨工笔花鸟画图式个性化形成，同时也能为读者在水墨工笔花鸟画创作构图实践中，提供更多参照，以便更快提高创作水平。

本书所能举的例图，大多是个人熟悉的创作构图，另一部分例图来自两个方面：一为古代名家名作的图样，二为本人熟悉的当代画家及其作品。在此对于提供例图的各位画家深表谢意。至于本人在对范图、例图解读中，有不当之处，敬请指导和谅解。

我对水墨工笔花鸟画技法仍在进一步探索之中，本书仅是作为初学者学习水墨工笔花鸟画的入门之作，也为有志于水墨工笔花鸟画创作的同道们，提供切磋、交流的实例。我希望与朋友们一起在探索和研究之中同行，也愿意为当代中国画创新和发展付出自己的心血。让水墨工笔花鸟画的未来更加绚烂多彩！

吴东奋

2021 年 2 月于北京杏雨楼

一、水墨工笔花鸟画缘起

历史的回顾与现代艺术探索的思考

中国花鸟画是中华民族优秀的传统绘画之一，是我国历代画家共同创造的艺术财富。它自从产生和发展以来，就以鲜明的民族形式和独特的艺术风格，受到我国亿万人民的喜爱，也赢得了全世界人民的高度赞扬，是世界艺术宝库中一颗璀璨的艺术明珠。

我国花鸟画有着悠久的历史，早在商周时代开始萌芽，到了唐代得到迅速发展。边鸾的蜂蝶与蝉雀、山花园蔬，刁光胤的湖石花竹、猫兔鸟雀，滕昌佑的花鸟蔬果和薛稷的鹤均有专擅。到了五代徐熙、黄荃二家，如春兰秋菊，各擅其名。黄荃的画法，先勾勒，后填色，形成以勾勒为主的工笔重彩画法。沈括论他画法，是"妙在赋色，用笔极新细"，浓丽精工，世所未有，扬名于五代之末和北宋初年，发展在南唐和北宋画院之中。黄荃的次子黄居宝，三子黄居寀，画艺高超，继承和发展了黄荃的双勾体，成为北宋画院最崇高的画派，是两宋绘画评定之体格。徐熙善写生，其画法"落墨在先，略以敷色，超脱野逸之趣"，沈括说他画法是"以墨笔画之，殊草草，略施丹粉而已，

神气迥出，别有生动之意"，为古今第一，称水墨淡彩派。但因其画法不受宫廷贵族的赏识，而受到排斥。后来徐的孙子崇嗣、崇勋、崇矩继承家学。崇嗣以祖父的画法，创造新意，"不华不墨，叠色渍染"，谓之"没骨图"，与黄派并驾齐驱，成为我国花鸟画上两大体系。此后，学习花鸟画的画家，不是学习黄荃的画法，便是师法徐熙的技艺。不少画家为取得画院一席之地，不惜脱离生活，因袭模仿黄派画法，使花鸟画曾一度停滞不前。到了北宋中叶，崔白不满当时画坛风气，提出变格，革去故态，得到宋徽宗的支持。从此，画院在赵佶的带领下，提倡观察，精求理法，在创作上严格要求真实描写和诗意的追求，使画院花鸟画创作开创了新的局面。其后，南宋李迪、林椿等诸家，出色地继承和发展工整富丽的院体画，使绚烂高雅的工笔重彩花鸟画达到顶峰。

此外，文人士大夫的墨戏画，在宋代中期兴起，它是中国花鸟画的另一支流。由五代李夫人创立，经萧悦、张立实践的墨竹，由文同、苏东坡汇集成法。

[五代] 黄荃 《写生珍禽图》

墨梅自惠崇、仲仁之后，尚有扬无咎、汤正仲、赵孟頫诸君。郑所南的墨兰名噪一时，并有水墨葡萄和水墨草虫等出现，为意笔花鸟画开了先河。

花鸟画自唐代分科以来，摆脱了作为人物画配景的地位，自五代徐熙、黄荃二体兴起，跃居与人物画并驾齐驱的地位，经两宋文人画家的艺术实践，改变了中国画以人物画为中心的现状。到了元代之后，中国花鸟画与山水画一起，完全取代了中国人物画的统治地位，成为文人墨客抒情遣兴的工具。

元代意笔墨戏画的画家最多，以梅、兰、竹、菊"四君子"为题材的画也最多，墨花墨禽花鸟画次之。当时以墨竹著称的有赵孟頫、高克恭、侯世昌、倪瓒、管道昇、李衎、柯九思等诸家，各有所长，有的格调高古，有的形态逼真，有的枝叶松秀，有的笔力雄健，老竿新篁，雨雪风情，无所不备。杨伟翰墨兰竹石，潇洒精妙，精于墨梅的王冕，是元代颇负盛名的画家。元代墨花墨禽是以水墨或水墨淡彩所做的工笔花鸟画，赵孟頫是首领人物，钱舜举、陈琳、王渊、张中、谢佑之诸画家都是师法宋代黄荃赵昌的画法，但师古而不泥古，他们以水墨渲染法，改变了宋代以浓艳色彩所做的工笔重彩花鸟画，出现"东风花鸟易伤神"的惆怅恍惚神态和"澹然水墨图中意"的情感，使工笔花鸟画的发展，改辕易辙，走上水墨的道路。

明代的花鸟画有了新的发展，在元代出现的水墨工笔花鸟画很快被周之冕的勾花点叶派代替，继之有沈周、文徵明等明代大家。文人意笔墨戏画，在元以前以水墨简笔的梅、兰、竹、菊以及枯木窠石等为题材，到了明代发展成为大写意花鸟画。广东林良以他精巧的功力、放纵的笔意，开创明代院体写意新格，继而陈道复（陈白阳）的一花半叶、奇毫淡墨愈见意笔之生动。山阴徐渭（徐文长）用笔潇洒，用墨淋漓痛快，不求形似，但妙趣横生，堪称一代宗师，使水墨大写意花鸟画风靡画坛。明代院体的工笔花鸟画，全盘继承了宋代黄家体格，虽然出现了沙县边文进，鄞人吕纪等名家，但在整体上没有新的发展。

清代的绘画，以花鸟画最为繁荣，它不但取代人物画的地位，而且跃居山水画之上，成为清代中国绘画主流，技法变化繁多，画坛名人辈出。清初僧人朱耷（八大山人）、石涛（原济和尚）继承明代陈道复、徐渭的水墨大写意花鸟画，以孤高奇逸、笔简意繁的艺术特色称著画坛，将水墨意笔花鸟画推上高峰，为清代大写意派的泰斗，并开扬州画派之先河。康熙年间，画家恽寿平（恽南田）以徐熙没骨法为归，他别开生面，全以颜色渲染（被称为纯没骨体），成为清代花鸟画

［五代］徐熙 《雪竹图》

［宋代］赵佶 《芙蓉锦鸡图》

[宋代] 吴柄 《出水芙蓉图》

[宋代] 易元吉 《蛛网攫猿图》

之正宗。乾隆年间，扬州画派李鲜、华嵒一变清初花鸟画的风范，发展了墨彩的意趣，可与南田抗衡，成为后学的典范。山阴的任熏、任熊、任颐，在飘逸的墨线之中，大量应用色彩，挥洒自如，开海派之先河。安吉吴昌硕，以篆入画，功力特胜，他参入青藤（徐渭）、八大，笔法雄肆朴茂，堪称海派之领袖，他主张"意足不求颜色似"，将意笔花鸟画的色彩应用，发展到新的境地。

现代中国花鸟画的画坛勃勃生机，岭南画派吸收西洋画法，推进花鸟画创新的历程。特别是齐白石、潘天寿的意笔花鸟画的创新，受到国内外画坛高度赞扬。齐白石早年学木工，后结交当地文人，学习绘画、诗文、篆刻、书法。他以卖画、刻印为生，客居京华，在艺术上推崇徐渭、朱耷、石涛及吴昌硕。他重视创造，将民间绘画融入意笔花鸟画中，形成独特的艺术风格。他以雄健的笔墨、简朴的造型、浓艳的色彩，打破数百年来统治画坛的文人画，使萎靡不振、孤芳自赏的弊病得以克服，致使中国画坛为之一振。潘天寿是现代中国画坛著名画家、美术教育家和美术理论家。他擅长意笔花鸟画、山水画，兼擅指墨画，在探索中国画创新的道路上做出巨大贡献。他以雄浑的笔墨、奇崛的章法，磅礴的气势和高雅的色彩，在中国现代花鸟画的创作上独树一帜。齐、潘二家不愧是现代中国花鸟画巨匠。

综上所述，我们可以看到，意笔花鸟画是从水墨开始，走向以浓艳色彩与水墨相结合的新的彩墨意笔花鸟画。不管陈淳–徐渭–朱耷的纯水墨意笔花鸟画，还是任伯年–吴昌硕–齐白石–潘天寿的浓艳色彩所作意笔彩墨花鸟画，都已达到极致的境地，都是难以超越的艺术高峰。

工笔花鸟画从五彩缤纷的色彩开始，发展到元代的水墨工笔花鸟画。到了宋代，工笔重彩花鸟画在艺术上已达到登峰造极的地步，但元代水墨工笔花鸟画，由于发展时间短，又缺乏独立表现手法，尚有许多薄弱环节有待进一步完善，这是一条前人没有走完的艺术道路，值得当代画家去研究、探索。

[明代] 徐渭 《荷叶螃蟹》

[清代] 朱耷 《荷花小鸟》

[清代] 任伯年 《白头寿桃图》

[清代] 吴昌硕 《双清图》

齐白石 《牛柳图》

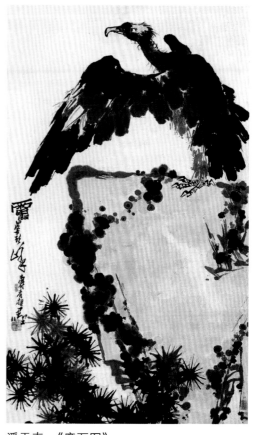

潘天寿 《鹰石图》

二、花鸟画传统技法的吸收与运用

1. 从传统技法中汲取营养

传统中国花鸟画是我国宝贵的艺术财富，它技法丰富，形式与风格多样，是我们步入中国画殿堂探其奥秘必经之路，也是我们进行中国画创作的主要手段。随着时代的发展，中国画创作观念发生了许多变化，许多新形式、新技法不断涌现，给中国画注入许多新鲜血液，但这些创新必须在传统的基础上进行。鲁迅先生说："采用外国的良规、加以发挥，使我们作品更加丰满是一条路，择取中国遗产，融合新机，使将来的作品更加别开生面也是一条路。"

水墨工笔花鸟画探新中，可以选择在继承传统的技法基础上进行创新。水墨工笔花鸟画应用传统的技法的范围比较全面，不但要掌握工笔花鸟画技法，而且对意笔花鸟画的部分技法必须能运用自如，方能创作出较为理想的作品，现将其技法运用介绍如下：

中国画线的艺术

早在新石器时代，我们的祖先就已经能熟练地运用粗细不同的线条，在彩陶上流畅地画出各种纹样。长沙马王堆出土的战国楚墓帛画，其精美的线条已经成为塑造形象的主要手法。到了南北朝，中国画的线条艺术发展到了极高水平。顾恺之的"春蚕吐丝"描，陆探微的"连绵不断"描，张僧繇的"点曳斫拂"描，阎立本的"钩戟利剑"描，都表现出画家各自的艺术个性。这些线条艺术，大大丰富了祖国优秀绘画艺术的宝库。

盛唐时期，是中国画线描艺术发展的高峰期。吴道子莼菜条的粗线"飘逸潇洒"，以"古今独步"成为画坛的楷模，后人无不崇拜他。直到宋代，李龙眠改变了吴道子的画风，恢复顾恺之的铁线描，其特点是精细且富有弹性，甚至脱去一切色彩而创立"白描"。

白描画种完全以线描为主，形成了线条艺术的完整体系。线描艺术自宋代之后，名家辈出，其中较为突出的为明代的陈洪绶和清末的任伯年。陈洪绶的花卉白描，在宋人双钩法的基础上有新的发展，他的花卉白描造型奇特、线条朴拙古雅，极富装饰趣味。任伯年的花卉白描受陈洪绶的影响较大，其构图与意境得八大山人之启发，线条雄健洒脱，富有表现力。现代画家陈子奋，继承和发展了陈洪绶与任伯年的白描艺术，独树一帜。他的白描在其流利处如行云流水，钝拙处如屋漏痕，其技法平正温和，宛转自如，恰如其分，做到了"以形写神"，形成了独特的"陈子奋白描"。

描线的研习

线描艺术是中华民族优秀的艺术遗产，也是中国绘画"以线造型"与西洋绘画"以面造型"的根本区别。以线造型是工笔花卉制作的基础，线描是中国画的基本技法，也是中国画艺术中独特的表现形式。线描艺术是用精细的线条去描绘花卉的轮廓，以书法的用笔方法去抒写花卉的外形和神态，所以以线条的抒写要求较高。因而线条基本功是每个初学者必须掌握的。

·线条的基本功

线条的基本功，在于掌握好毛笔的提按、缓疾、起收、顿挫等运笔方法，才能得心应手地描绘出线条的粗细、方圆、长短、刚柔、秀拙，表现线条的力度、情趣，刻画出物象的质感、神态。

·握笔的方法

初学线描，先要学会握笔。握笔方法与写楷书握笔一样：拇指与食指捏住笔杆，中指压住笔杆，无名指与小指抵着笔杆，手指从三个不同方向将笔杆稳稳地握住。笔、指与掌心之间要留下一个空隙，这个空隙大约有一个鸭蛋那么大，让指与笔有足够的活动余地。勾线时执笔处与笔头距离是不固定的，要根据描绘对象灵活掌握，时高时低，一般以离纸面一寸为宜。运笔勾线时，短线用指力，中线用腕力，长线用臂力，但都得以运腕为基础（例图一）。

·笔锋的使用

练习线描，先要练习使用中锋。所谓中锋，即笔锋与纸面成90度交角，行笔时笔锋藏在线条中间，所以也叫藏锋。中锋的线条圆润、挺拔、浑厚，富有弹性和力度，适宜于花、叶、草本枝条的线描。线描时，也经常运用侧锋。所谓侧锋，即

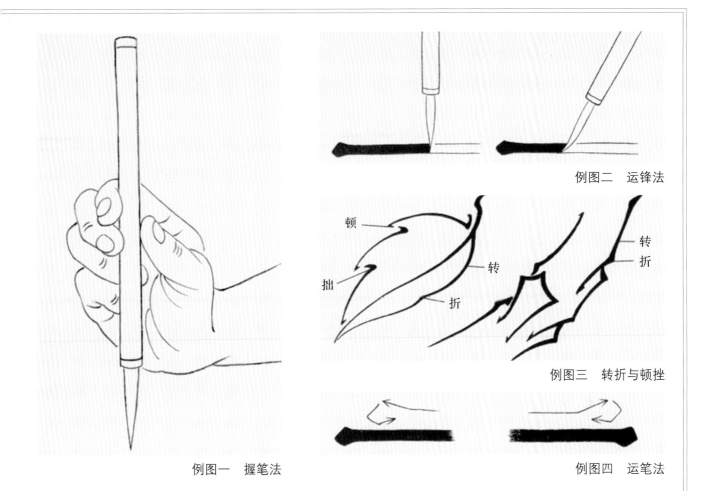

例图一　握笔法

例图二　运锋法

例图三　转折与顿挫

例图四　运笔法

笔锋与纸面非直角相交，其笔尖走在线条的边缘，所以也称露锋。侧锋钩的线条扁平、古拙、易出飞白，适宜于表现木本枝干、石头等。在行笔中对顺锋与逆锋的应用，是根据线描过程中，运笔的走向而决定的（例图二）。

·转折与顿挫

行笔过程经常会遇到线条的转折，那是行笔改变方向引起线条的变化。线条是采用圆转方式改变方向的称为"转"；如果以方折方式改变线条方向的，称为"折"。转的线条效果是圆的，折的线条效果是方的。所谓"顿挫"，是行笔中途因改变方向而做的停歇为"顿"，而线条向后折回为"挫"。但不论是转折或是顿挫，都需要调整笔锋方向，都要注意运用中锋，切勿出现侧锋（例图三）。

产生线条的力度是多方面的，关键在于使用笔锋对纸面有个压力。这种压力是在提按过程中产生的。只提不按，线条虽细腻，但却"飘""滑"；只按不提，多是侧锋抹线，线条臃肿无力。

·运笔的方法

要掌握线条的基本功，必须从用笔的方法学起（例图四）。

起笔藏锋顿笔。起笔要向行笔相反方向藏锋顿笔，要做到欲左先右，欲右先左，欲上先下，欲下先上，这正如打拳一样，拳头收回后再打出去才有力量。行笔要慢要稳。笔锋对纸面的压力要均匀，要不断转动笔杆，使笔锋与纸面保持垂直。收笔要回锋。不管画长线还是短线，每根线都要善始善终。收笔时必须回锋，这种回在纸面上能看到其笔迹的，称为"实"回。如果在纸面上不宜留下笔迹，其笔锋须在空中回锋，称为"虚"回。两者都是为使线条含蓄有力。

白描的临摹

学习白描，一般从临摹入手。先将半透明的临摹用纸，盖在范图上，用铅笔轻轻地摹下物象的线条，然后照着铅笔线再勾线临写。描笔一般宜用衣纹、狼圭、叶筋、红毛等硬毫细笔，临摹中，要注意每根线的起笔、行笔、收笔的过程，这样才能练好线条的基本功。

白描中线的应用

线条作为中国画艺术语言，有着极为丰富的表现力。数千年来，经过一代又一代艺术家的创作实践，线条的风格更趋多样，表现力更为丰富，生命力愈加旺盛，呈现百花竞放的繁荣景象。白描中线的应用，大致可以概括为两个方面：

·形体与质感的塑造

谢赫在六法中提出"应物象形"的理论，为中国画形式美感提出最基本的要求。作为中国花鸟画艺术造型基础的线描，首先要运用各种线条将所描绘的对象——花和鸟，从体态和质感上，恰到好处地表现出来，使其在外形上酷似，神态上逼真。

·线条要表现花卉结构的空间感

在白描花鸟画中，要用许多条墨线去塑造花与鸟的形象，但花与鸟不是平面的排列，即使是同一丛花，花与叶也有前后之别，甚至一朵花的花瓣也有前后之分。所以，要按照花鸟的结构，从每一个局部上，处理好线条的前与后关系，使画面产生一定的空间。具体做法有两种：

当两条线相遇时，用前面的线压住后面的线，使其产生出前后的立体效果；前面的线条要画实，后面的线条与前面线条交接处要虚断，使其更具空间感。

·花瓣与花叶的线条处理

花瓣与花叶均为薄片状，其结构的线条大致有以下几种类型，可采用不同的表现手法。

主脉线： 每片花叶和花瓣的中间，都有主脉，由于主脉不像花瓣与花叶的边缘有缺裂和转折，为此，线条要勾得挺拔，使其弧线富有弹性，显示出花朵与叶片的生命力。

边缘线： 花瓣和花叶的边缘多有起、伏、缺、裂、皱的外形，因此，运线要根据其形态的变化，用粗细、顿挫、起伏或断断续续的线描进行勾勒。

翻折线： 薄质的花瓣与叶片在生长过程中会呈翻卷的形态，线条也要随之应变。一、翻折线，线条形态与主脉线相似，挺拔富有弹性，二、边缘线要根据其缺裂形状用线。

细脉线： 花瓣的细脉线有明显和不明显之别，如牡丹、月季，茶花的细脉不清晰，而荷花、芙蓉、秋葵的细脉十分清晰。花瓣的细脉用线要细。墨色要淡，其形状是以主脉为中心。所以要根据外形的弧度，用等距离的细线，一根根地勾描。花叶的细脉要根据叶片大小而

白描花卉

白描花卉

白描花卉

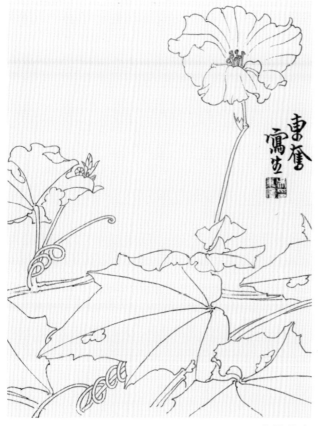

白描花卉

定，一般的小叶片不勾细脉，大叶片的细脉形态各异，有对生、互生、网生……要按照叶片外形和叶片透视变化，以叶片主脉为中心多用略细于主脉线的线条，一根根地勾描。

折裂线：花瓣和叶片的边缘，经常有破损、折裂的现象，线条应多用顿挫、转折，或用两条线组合进行塑造。

·线条对物象质感的塑造

线条的表现力是十分丰富的：从表现手法分有缓疾、起收、顿挫、转折、提按……从形态分有粗细、方圆、长短、刚柔、秀拙……对于不同质感的物象，要采用不同表现手法和不同形态的线条。从总体来说，质地薄的花瓣和叶片，宜用圆柔的细线去描绘；质地坚硬的叶柄、叶托，宜用刚劲的铁线描去勾勒，质地粗糙的枝干，宜用粗拙的干笔线条去塑造；画禽鸟蓬松羽毛，可将笔锋压扁，以扁笔整体地丝毛……

由于花、鸟种类繁多，形态各异，对于物象质感的表现，要按照物象的特点，深入观察研究，应用贴切的线描形式，准确地塑造各种物象的质感。

花瓣的线条要根据不同花瓣的质感，有区别地描绘，如玉兰、木棉的花瓣厚硬，勾线应挺拔有力；牡丹、芍药等花瓣薄嫩多折，线条可用细笔以颤笔法勾描。

花蕊的勾点是画龙点睛之笔，要精心画好。雄蕊花丝线描要细而有力，行笔要快，收笔要有回锋，使其与雌蕊呼应。线描雌蕊要注意排列的变化，要表现其细柔挺拔之美。点花粉既要果断快速，又要一丝不苟，小粒花粉可用浓墨一点而就，略大的花粉，可用双钩法将其形态画出。

花萼、花托、花柄，都比花叶厚而硬，用笔更要挺拔有力，花柄两条线要平行均匀，外形不可忽粗忽细，线条不可忽大忽小，要表现其坚硬质地和摇曳多姿的形态。

花叶的线条要注意粗细的变化。叶尖部位薄，叶柄部位厚，所以要注意线条的粗细处理，用笔宜从叶柄处起笔，向叶尖处行笔，线条要从粗渐细，特别在叶尖处，切忌将主脉线与边缘线在叶尖处交结出现小结式墨点，要安排好三根线端在叶尖的错落位置，让线端的线条产生渐逝的微妙变化，以使叶尖呈现薄的质感。

草本花卉的茎，质地柔嫩，用笔略同于叶片的勾勒，但在形象上，要注意两条边线的平行，在结节出

枝处略大些，行笔时要有顿挫。有的茎有棱有沟，勾勒用笔与边线略有不同，宜用虚断的线条。

木本树枝、树干，由于树皮干裂粗糙，树身起伏不平，在勾勒时，要应用皴和擦的技法，中锋与侧锋兼用，转笔与折笔结合，墨色宜淡、宜干。要掌握大树干到小枝的由粗到细逐渐变化的规律，切勿忽粗忽细，特别在出枝和结节处，要表现其隆起的结构，枝干多为弓形，注意其曲直方圆的变化。

意趣和情感的表现

白描用线不但要掌握状物写形的本领，更要借助形象，发挥线描艺术魅力，以表达画家的意趣和情怀。历代画家的线描大致可以概括为工整性线描、写意性线描和抒写性线描。

工整性线描

这类线条一般粗细基本一致（多偏细），主要依靠线的长短、疏密的变化，组成画面的韵律和节奏。在运笔中，速度不快不慢，笔力均衡，线条比较流畅，如行云流水，刻画形象比较细腻，因而，能够准确表现出严谨的物象。画家在勾线时，心态比较沉着、冷静，感情起伏变化很小，较偏于理性，物象也较为内在。这种线条创立于晋顾恺之，谓之"春蚕吐丝"描，从他传世精品《女史箴图》和《洛神赋》，都可看到这种连绵不断、如春蚕吐丝的线条所表现的衣褶。到了宋代，李公麟继承了这种技法，表现得更加精细。他的线细如发丝而劲如铁丝，富有韧性。宋元的线描工笔花鸟画多为这种技法，画家捕捉住花鸟的精神面貌，以疏密和虚实的线描，精致地描绘出物象的自然美。

写意性线描

中国画线描艺术到了唐代吴道子，达到历史高峰。他以"莼菜条"描法，成为"古今独步"的画圣。所谓"莼菜条"描，即与"春蚕吐丝"描相对应，线条忽小忽大，极富变化。这种线条以感性为基础，画家凭借自己对客观对象的强烈感觉，激发起艺术灵感，迅笔疾作。张彦远在《历代名画记》中，对吴道子这种描法做了这样的概述："弯弧挺刃、植柱构梁，不假界笔直尺。虹须云鬓，数尺飞动，毛根出肉，力健有余。"这段话道出了吴道子创作时的超群

技艺、潇洒神态和豪迈情感。这种线描，我们称之为"写意性线描"。

写意性线描的形式特点，是抓住大的感觉和气势，随意挥写，用线潇洒自如，或粗或细，或浓或淡，有时细线勾勒，有时大片挥写，起伏跌宕，大起大落，一气呵成。写意性线描是从整体笔墨中传达出总的气氛和神韵。明代林良、吕纪的工笔画，有一部分吸收了这种表现手法。这种技法更多地被"意笔"花鸟画所借鉴。

书写性线描

书画结合是中国画的一大特色，画论有"书画同源"之说。中国书法和绘画同用毛笔，执笔用腕之法也大致相似，两者结合是很自然的。在世界艺术之林中，书法是中国所特有的抽象艺术。书法不但具有形式美感，而且可以成为书家寄情言志的形式，因而与中国画不谋而合。六朝时期张僧繇的"点曳斫拂"描，就是"依卫夫人笔阵图，一点一画，别是一巧，钩戟和剑轰轰然"，这是以书入画的先例。元代以后，特别是明清时期的文人画家，不但在画面上题诗、落款、书跋，甚至将书法的笔法揉入线描笔法中，加强了中国画线描艺术的情感美和形式美。当这些有血有肉富于生命活力的形式被艺术家有选择的组织进画面，与形象巧妙、有机地结合在一起时，二者就如吴昌硕所言"是梅是篆了不问"，浑然一体而不可分。这就是"书写性线描"。

书写性线描，是画家将真、草、隶、篆的书写方法，运用到线描艺术中，以"写"的形式取代"画"的表现。如宋徽宗赵佶将"瘦金书"的笔法，应用于花卉勾勒中，使花鸟画结构严谨，形态逼真；瘿瓢山人黄慎，以狂草的书写方法作中国画人物的衣纹，给人以放荡不羁，潇洒飘逸之感；海派大师吴昌硕，用石鼓文的笔法作大写意花卉，表现出雄浑朴茂的气势；现代双钩白描大师陈子奋，以篆书的笔法和篆刻的刀法作白描花卉，给人以古雅拙朴、妩媚多姿的艺术美。

在中国画线描艺术领域中，历代画家都以锐意求新的精神，上下求索，不断进取。他们将线描与物象的姿态、形象、结构、颜色统一起来；在捕捉物体形象时，与立意、构图、布局等联系起来，使线描艺术更能传达出画家的意趣和情感。这些祖国优秀的艺术遗产，是我们学习的典范，它将推进中国画艺术的不断发展。

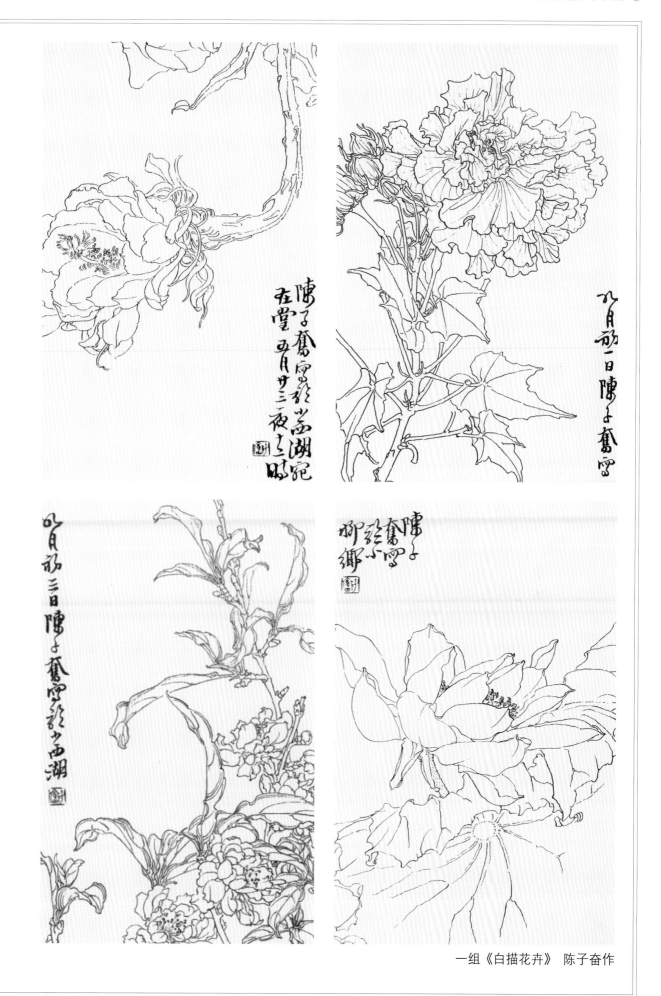

一组《白描花卉》 陈子奋作

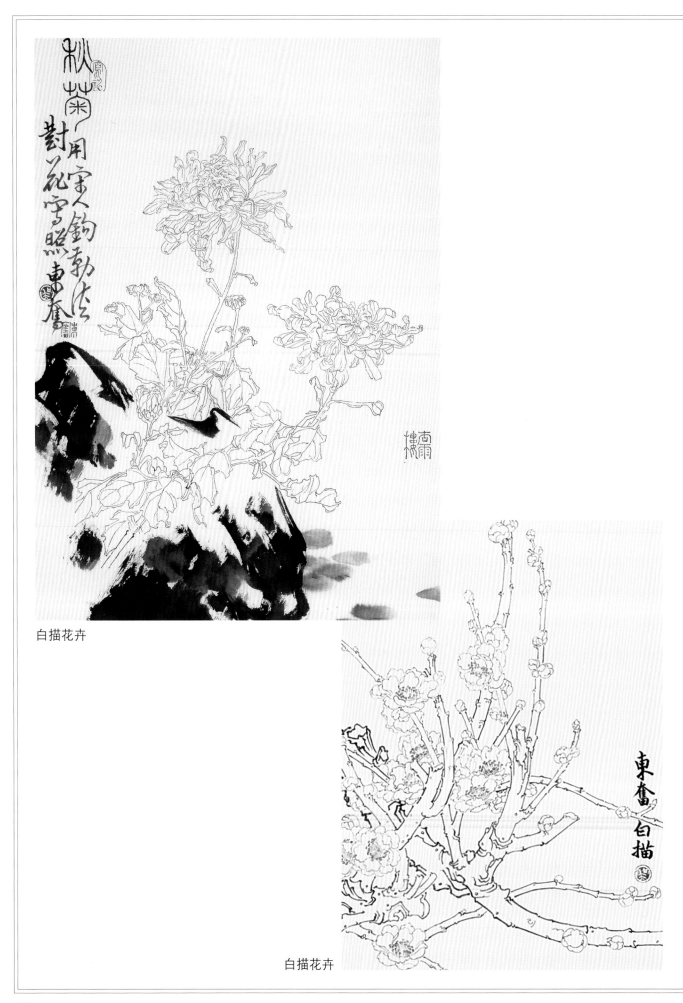

白描花卉

白描花卉

2. 渲染法

工笔画设色方法为渲染法。备两支羊毫中楷笔，一支蘸颜色，一支蘸清水。

先将颜色涂在画面上，再用清水笔在颜色边缘渲染，使颜色渗开，让画面产生出从浓到淡的渐变效果。

渲染时握笔的方法

① 手上握着两支羊毫笔，一支蘸颜色，一支蘸清水，拇指与食指夹着色笔染颜色，清水笔穿在食指与中指节缝中间，并靠在虎口上。

② 中指从色笔的笔管上松开，向上提起，夹着色笔的拇指与食指松开。

③ 中指从笔中间抽出来，将清水笔的笔管压着，色笔在拇指与食指中含着。

④ 中指将清水笔压下，并夹在两支笔的中间。

⑤ 两支笔成平行状态。

⑥ 清水笔上端从虎口中松开，用拇指将笔管推向上方，中指与无名指夹着水笔下端。

⑦ 中指与无名指将水笔推下，并将中指尖节压在水笔管下端进行渲染。色笔夹在中指与食指上节之间，并靠在虎口上。

用以上方法不断交替色笔与水笔，在画面上进行渲染。在设色的渲染过程中，要分几个步骤进行，才能达到工笔画细腻滋润的要求。

渲染过程

打底：工笔设色画法，一般都要打底色，打底方法是以色或墨进行渲染。白色和浅色的物体以白粉打底，深色的物体以墨或较深色彩打底。

分染：用墨或色来分染出每个花瓣或其他物体之间的凹凸面，叫作分染。

接染：接染也称为交接染色法。所画对象遇到两种或多种颜色，必须两种颜色交替渲染（互不遮盖）使其在交接处自然交换。

罩染：罩染也称为铺色。在分染基础上，用墨或色普遍罩上一层，称为罩染。

分染、接染、罩染等几种方法是在整个设色过程中交替使用的。在渲染时注意墨和颜色要稀薄，要通过多遍地渲染而达到浑厚的效果，这样，画面才能滋润、柔美。每遍上色都必须待干后，才能再上第二遍。

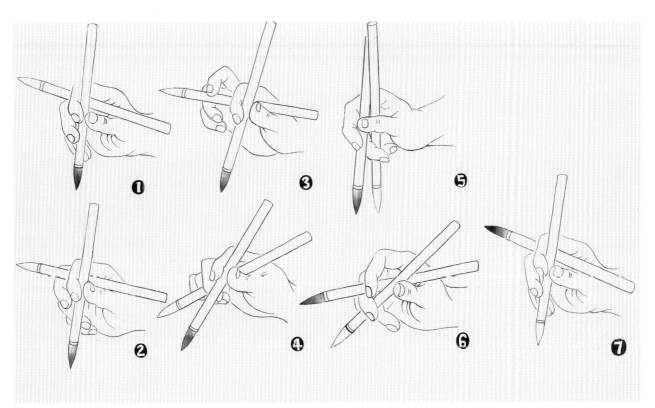

握笔方法

渲染步骤图示范

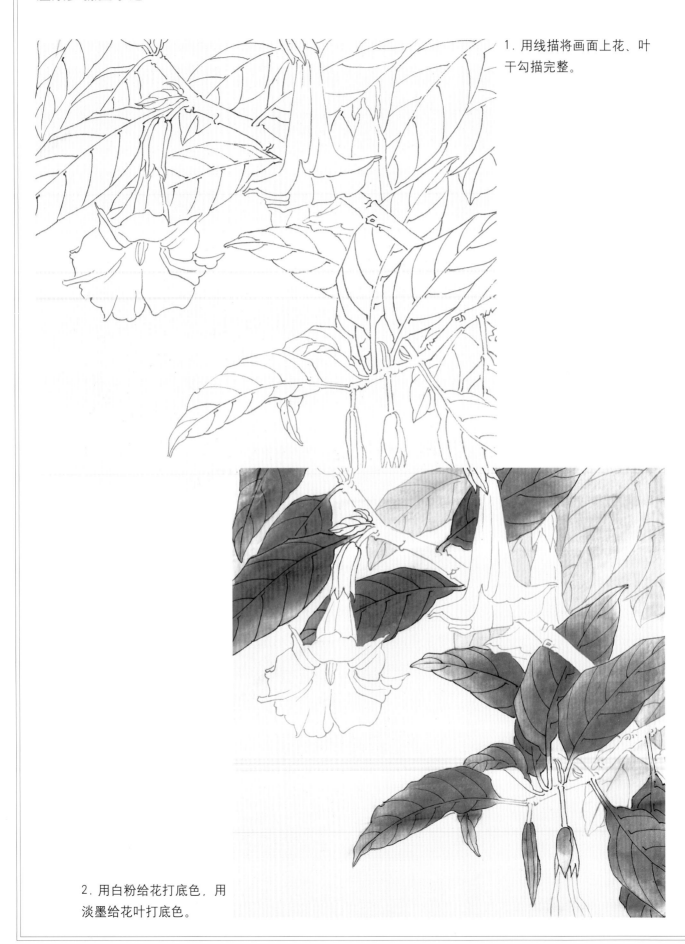

1. 用线描将画面上花、叶干勾描完整。

2. 用白粉给花打底色，用淡墨给花叶打底色。

3. 用分染法渲染叶子，达
到层次清晰。渲染中花与
叶要留出水线。用极淡墨
水分染花的凹部，和枝干
凹处，以及花托顶部。

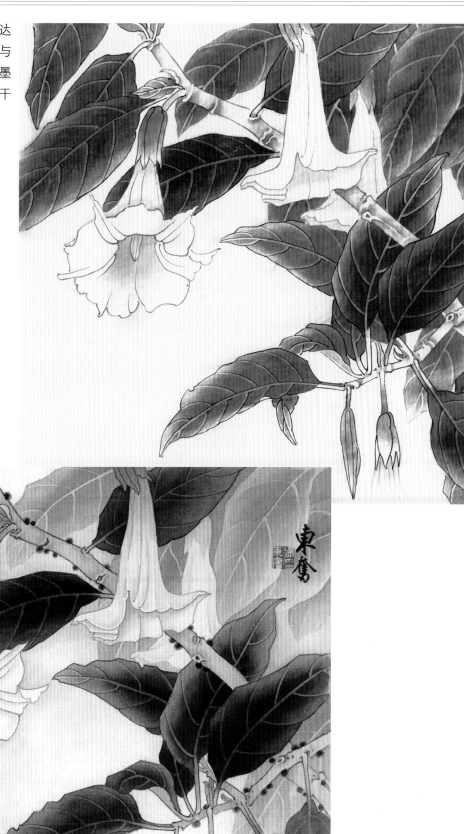

4. 用汁绿罩染花和叶，干
后用石青罩染前面叶子的
叶根处。再用花青墨提染
前面花叶，用淡三绿罩花
托。经过反复渲染，达到
满意。

3. 禽鸟的画法

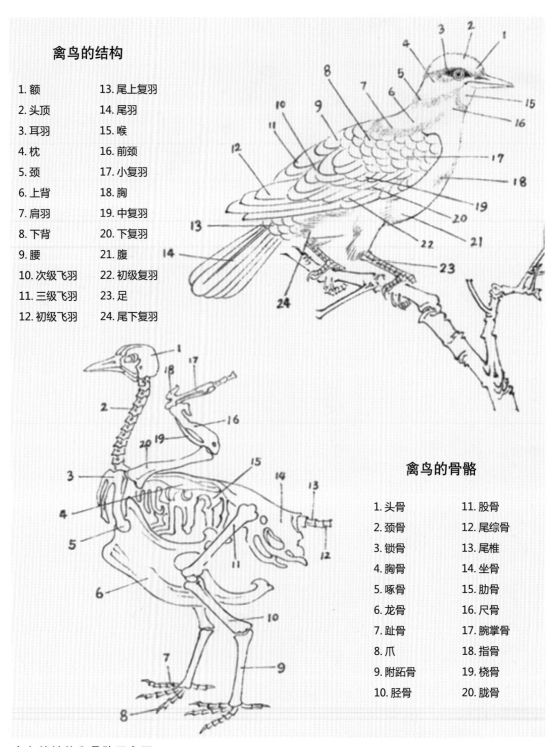

禽鸟的结构

1. 额	13. 尾上复羽
2. 头顶	14. 尾羽
3. 耳羽	15. 喉
4. 枕	16. 前颈
5. 颈	17. 小复羽
6. 上背	18. 胸
7. 肩羽	19. 中复羽
8. 下背	20. 下复羽
9. 腰	21. 腹
10. 次级飞羽	22. 初级复羽
11. 三级飞羽	23. 足
12. 初级飞羽	24. 尾下复羽

禽鸟的骨骼

1. 头骨	11. 股骨
2. 颈骨	12. 尾综骨
3. 锁骨	13. 尾椎
4. 胸骨	14. 坐骨
5. 啄骨	15. 肋骨
6. 龙骨	16. 尺骨
7. 趾骨	17. 腕掌骨
8. 爪	18. 指骨
9. 附跖骨	19. 桡骨
10. 胫骨	20. 胧骨

禽鸟的结构和骨骼示意图

禽鸟的足型

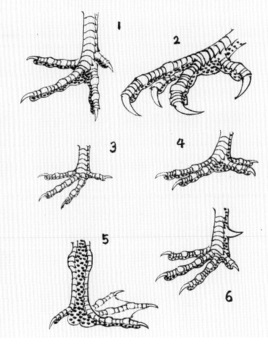

禽鸟的足型

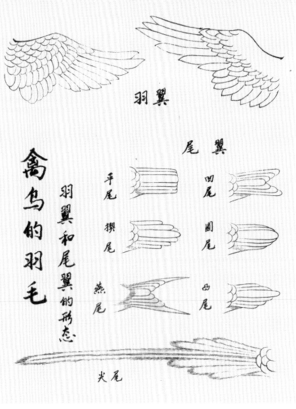

禽鸟的羽毛

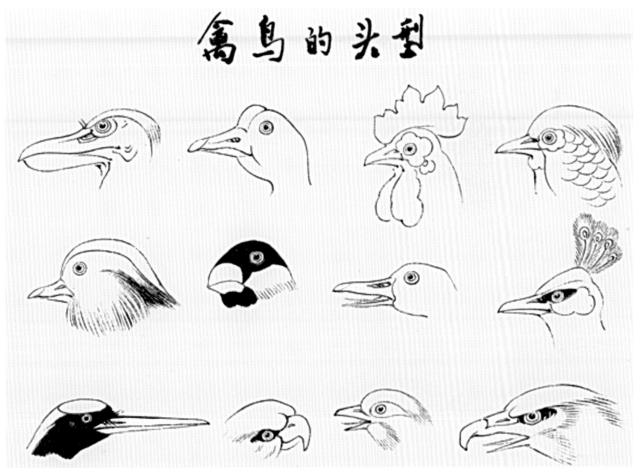

禽鸟的头型

禽鸟的头型

例图一

例图二

例图三

例图四

例图五

羽毛的画法

禽鸟羽毛的画法较多样。小禽鸟的绒毛多，宜用丝毛渲染法，大禽鸟的翼羽宜用勾线渲染法。按照羽毛的生长规律和透视变化，用小衣纹、爪圭、小红毛等细小毛笔，一组一组地按顺序绘制。

丝毛渲染法

单笔丝毛渲染法（例图一）

用笔要轻起轻落，要求做到每根毛的两端要尖。墨色的浓淡要根据羽毛的深浅而定。丝毛绘成之后，再渲染色或墨；也可以先渲染，然后再描绘丝毛。

扁笔丝毛渲染法（例图二）

将毛笔的笔锋压扁，使其成为扁平的一排锋毛，然后蘸墨或色绘毛。用笔要轻起轻落，笔笔衔接自然，要求每根毛两端都是尖的，整片羽毛排列有序，每丝一笔，在纸上出现一组绒毛，墨色的浓淡也要根据羽毛深浅而定。丝毛和渲染过程，可以先丝后染（例图三），也可以先染后丝（例图四）。

秃笔虱毛渲染法（例图五）

这种方法在于使羽毛更为粗犷，以配合画面的古拙情调。绘制前，先将毛笔的笔锋剪去，然后用无锋的秃笔蘸墨虱毛。蘸墨不宜太湿，太湿时要用纸将墨吸干。墨色浓淡也要根据羽毛深浅而定。渲染方法，可以先虱毛后渲染，也可以先渲染后虱毛。

勾线渲染法

小禽鸟的羽翼和大禽鸟的所有羽毛，均先勾勒线条再行渲染，渲染要一片一片地进行，里深外浅，深浅过渡要自然（例图六）。

有些羽毛为了加强其毛质的硬度，要在每片羽毛的边缘留下一道白线（例图乙）。

羽翼的渲染要先分染后再统染，最后用单笔将每片羽毛丝就，并将破损、断裂的羽毛画就。

设色法

鸟羽的设色，多先用浓淡墨画就，再用色彩渲染。为了使色彩更为强烈、鲜明，可以直接用

色彩进行丝毛、渲染，如孔雀、锦鸡、翠鸟等色彩较为艳丽的重彩鸟，要多遍染色，才能取得较好效果。禽鸟种类繁多，变化多样，不可能全部作图，但细究其结构、形态，有很多是雷同的。因此，提供一种禽鸟的绘制步骤，大家可以举一反三。

清代王概的《画翎毛浅说》中画鸟之诀颇为精辟，特录如下，供学习应用：

须识鸟全身，由来本卵生。卵形添首尾，翅足渐相增。飞扬势在翅，舒翮挺且轻。昂首须开口，似闻枝上声。歇枝在安足，稳踏静不惊。欲飞先动尾，尾动便高升。得其开展势，跳枝如不停。此为全身诀，能兼众鸟形。更有点睛法，尤能传其神。饮者如欲下，食者如欲争。怒者如欲斗，喜者如欲鸣。双栖与上下，须得顾盼情。亦如人写肖，全在点双睛。定睛贵得法，形采即如真。微妙各有理，方足传古今。

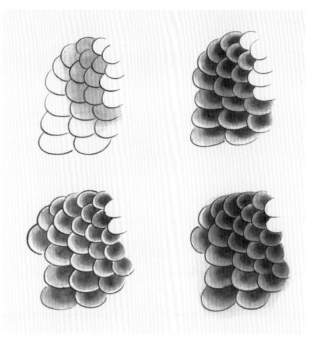

例图六

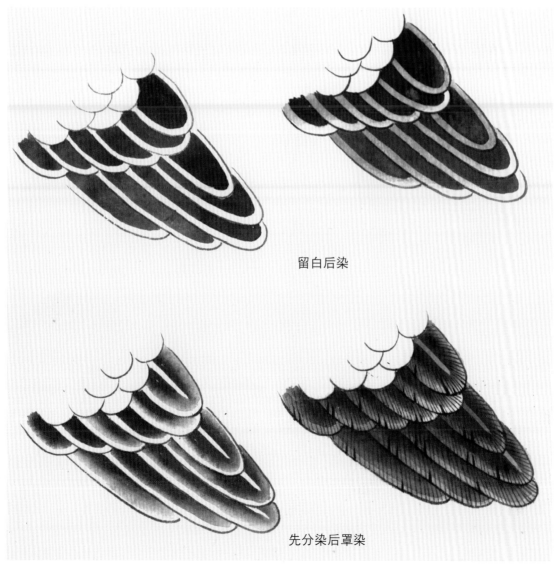

留白后染

先分染后罩染

例图七

禽鸟渲染步骤图示范

《禽鸟册页》

《禽鸟册页》

《禽鸟册页》

《禽鸟册页》

《禽鸟册页》

《禽鸟册页》

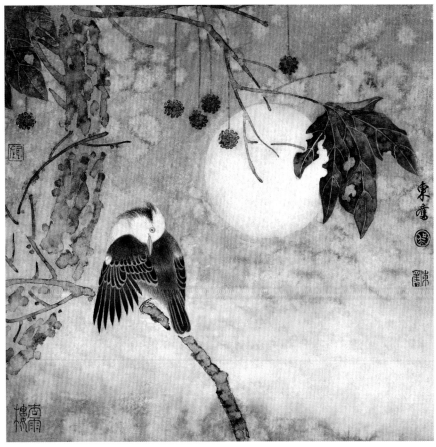

《禽鸟册页》

《禽鸟册页》

《禽鸟册页》

《禽鸟册页》

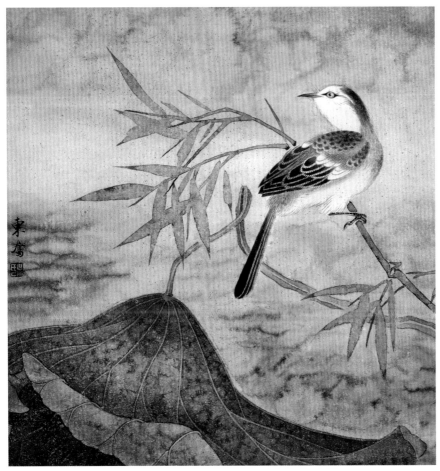

《禽鸟册页》

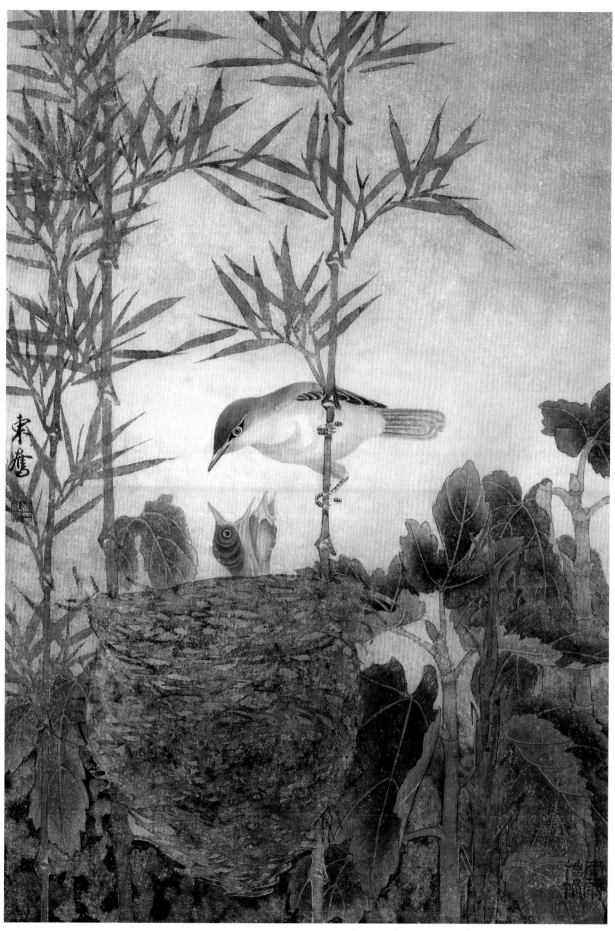

《雏》

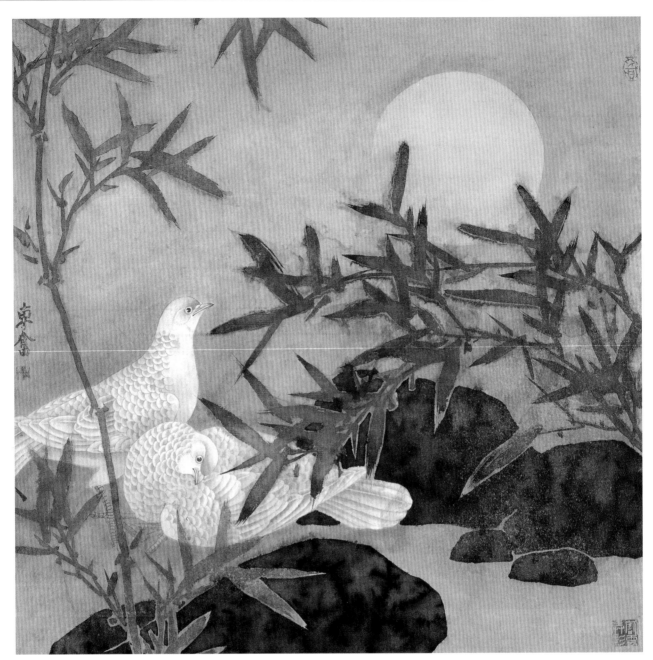

《竹鸽》

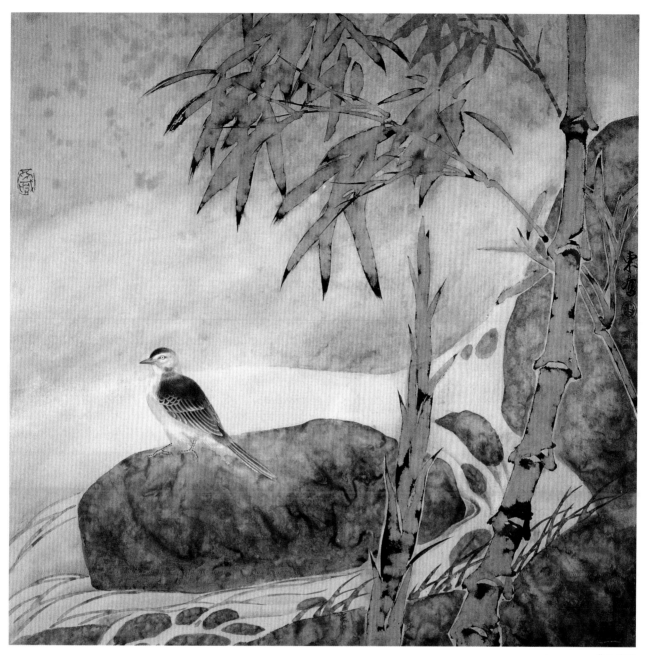

《山涧》

三、花鸟画开拓技法

随着时代的发展，中国画创作观念也随之发生了许多变化。为了表现新的物象，追求新的艺术形式及效果，画家们已感到某些传统技法的不足和缺陷，因而许多新的工具、新的材料的选用，已被不少人接受。人们在探寻、求索，寻找着更能适合于自己创作的手法，以表现自身的艺术语言。在继承传统技法基础上对某些技法进行创新，这给中国画领域输入了不少新鲜血液，使中国画更显出勃勃生机。

"笔墨当随时代。"几千年来中国画的发展过程也是中国画笔墨创造、演变、成熟发展的过程。新的技法是注重画面的肌理效果，而传统中国画技法也是讲究肌理的表现。解索皴、披麻皴、大斧劈、小斧劈、折带皴的形成，也是为表现山石土坡肌理而创造的。为此，新的技法的产生也是传统技法发展的必然。

所谓"肌理"，即是借用人体肌肤所形成的自然纹理的意思。人们用各种手段，使用各种工具与材料，运用各种技巧，使画面产生许多自然或非自然的纹理，丰富表现对象的质感趣味与韵律，形成特有的意境，增强作品的表现力与感染力，也就产生了新的中国画技法。

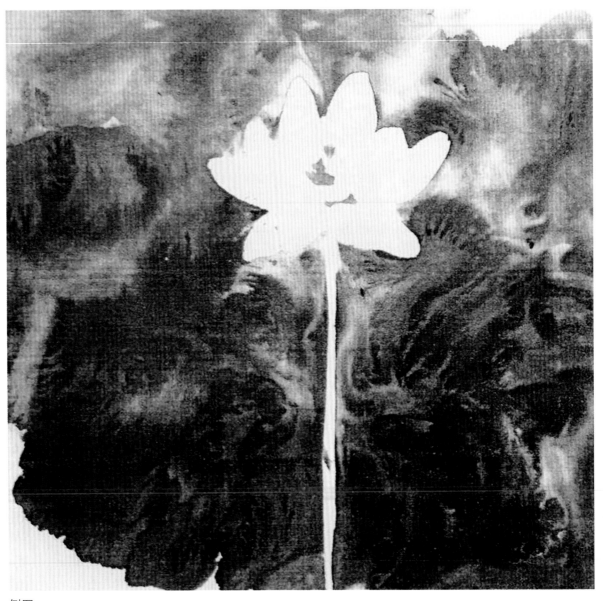

例图

冲墨法例图

冲墨法例图

1.冲墨法

在墨水中加些树胶水，稍调后，泼写或画在生宣纸上，趁墨色未干时，洒水冲墨，可使墨色流动与渗化，产生出各种具有动感的肌理效果。运用这种方法，若能将宣纸刷上肥皂水（或洗衣粉水），画面效果会更佳。这种方法适用于表现笔墨淋漓、富于流动感的物象。

运用冲墨法，必须备好一个电动热风机（理发用的电吹风）和喷壶、盆、碗等画具。具体做法：

①是将生宣纸铺在画毯上，在纸上先泼写或画上带胶的墨水，趁墨色未干时，往墨块上洒水，让水点将墨块冲开，渗化到没有墨块的白纸上，产生出犹如天光云影、千变万化的奇妙效果，达到满意为止，即可用电吹风吹气固定。

②是将刷有肥皂水的宣纸，先铺在画毯上泼写墨块，趁湿墨洒上水点，待水点将墨稍冲开时，将画挂起来，用喷壶适量地喷水，使墨块流动，达到理想的效果后，再用热风机吹风固定。

《滩头》这幅画以大面积的墨色，通过无穷的变化，来描写乌云翻滚，风雨欲来山欲摧的景象，同时通过两只灰鹭闲立滩头石块上，不惊不慌的神态的刻画，抒发了人们不畏艰难，迎着暴风雨的坚强信念。

该画是使用安徽净皮生纸制作。先用浓墨调胶泼写在画面需画的云雾处，接着立即用清水泼洒在浓墨上，进行冲墨处理，待墨色自然干后，画面

上就出现意想不到，犹如天光云影的墨色变化。

　　根据画面出现的偶然效果，开始对画面进行构思和布景的设计。

　　第一步骤，将描画灰鹭部位及岩石和流泉的位置，用"胶矾法"平涂其间。

　　第二步骤，利用胶矾能使生宣成为熟纸的性能，进行工笔禽鸟的创作。先以线描法，勾描出两只灰鹭的形态，再以工笔渲染法，画就两只不同神态的灰鹭。

　　第三步骤，运用撞水法，画就岩石和流泉，题字，盖印完成作品。

这幅画运用传统的禽鸟法，作为画面点睛之笔。但"冲墨法"的新技法运用，给画面营造无与伦比的艺术效果。在传统技法中有着"泼墨法"的实践，而"冲墨法"是在此基础上，进行新的挖掘。即在墨中加胶，使墨色富于变化，再泼墨之后，洒水冲墨，发挥其墨色在生宣纸渗化的性能，使其达到淋漓尽致的艺术效果。

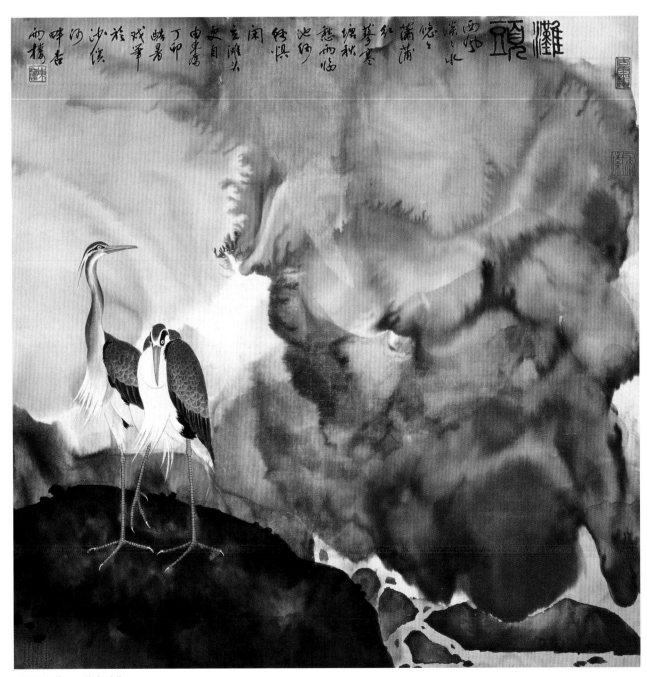

冲墨法作品《滩头》

2. 冲水法

在画面上的墨线或墨块未干时，用清水冲洗，使墨线中或墨块上未干的墨水被洗净，使墨线或墨块的边缘留下不规则的边缘线，使画面留下一种斑驳，犹如画像石、画像砖拓片那样拙朴气质的线条和块面。

冲水法运用在生宣纸与熟宣纸上的制作过程不同，在生宣纸上制作，必须备好一把热风器，先将生宣纸铺在画毯上，用饱含墨汁的毛笔作画，趁墨线未干时，往墨线上冲清水，同时用稍大的毛笔进行戳洗，达到理想的效果后再用热风器吹气固定。

这种方法在熟宣纸上运用，比较容易掌握，其做法是：要备好一块干布，先将熟宣纸铺在画案上，随意挥毫作画，待整幅画的墨线半干时，将画放在地上用大量清水进行冲洗，待洗净后，将画放在画毯上，用干布吸水，再用热风器吹风固定。例图中的树枝、竹子、石块都是一次制作完成的。

图例一　先以饱含墨水的毛笔抒写树干。

图例二　用清水将没干的墨水洗净，使画面上留下斑驳的边缘线和墨块。

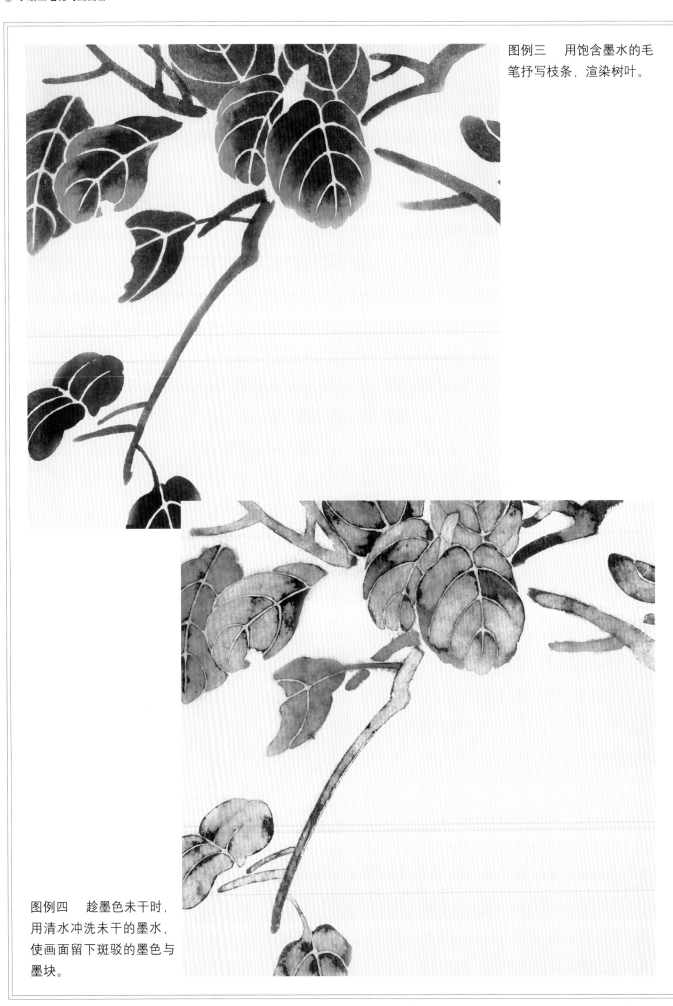

图例三　用饱含墨水的毛笔抒写枝条，渲染树叶。

图例四　趁墨色未干时，用清水冲洗未干的墨水，使画面留下斑驳的墨色与墨块。

图例五 用饱含墨色的毛
笔抒写石块。

图例六 趁墨色未干，用
清水冲洗未干的墨水，使
画面留下斑驳的线条和墨
块。

冲水法运用步骤图示范

1. 用写意笔法抒写石头
 形态。

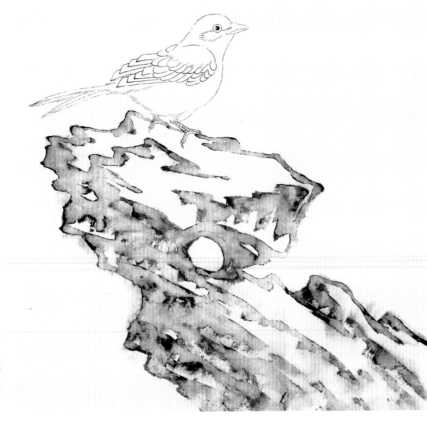

2. 用清水冲洗石头上未干
 的墨水，使石头产生斑驳
 肌理效果，接着用线描勾
 画小鸟外形。

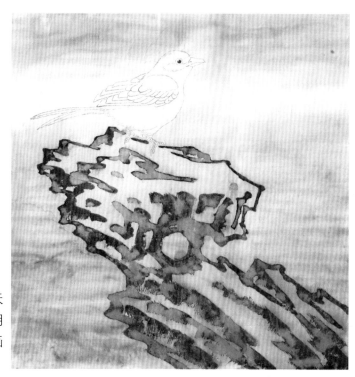

3.用淡墨平涂水面与天
空，天空与水面交汇处用
清水接染。接着用清水画
水纹。

4.用清水画出水
纹与云块，待干
后，画面产生水
纹和云彩的肌理
效果，用色与墨
渲染小鸟，直到
画面完整满意。

冲水法作品《冷栖》

冲水法作品《墨梅册页》

冲水法作品《墨梅册页》

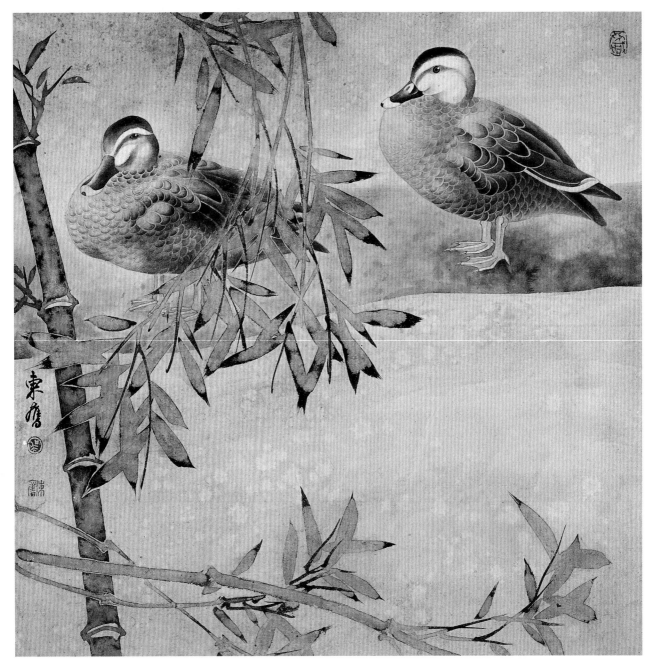

冲水法作品《湖畔》

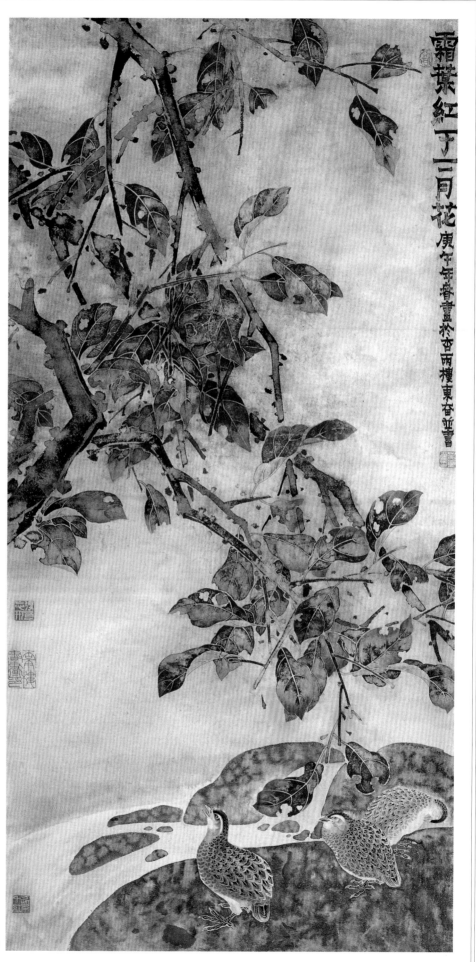

冲水法作品《霜叶红于二月花》

3. 撞水法

　　"撞水法"也称"点水法""注水法"。这种方法多用于熟宣纸和矾绢上。这种技法的制作，先将画纸铺在画案上画墨块，趁墨块未干时，点上或注入清水，让清水将墨块撞开，产生一种水墨淋漓生动的画面。

　　在运用这种方法中，多数是往墨块上注"色水""清水"或"粉水"，也有不是画墨块，而是画色块来注水的。清末恽寿平，独创没骨法，就是运用这种方法。他画荷花、海棠花时，先用粉笔蘸胭脂或洋红，点成花瓣之后，接着用笔在花瓣中注入一些淡粉水，把瓣上的颜色冲向边缘，待颜色稍干时，再将多余的水分用吸水纸轻轻吸去，干后，其花瓣边缘略呈红，花朵富有变化，清新悦目，效果很好。现代著名工笔花鸟画家陈之佛，常用这种方法画树干，他是用墨或赭墨色画树干，趁湿注入石绿水或石青水，这种水色交融，使得墨中透绿、赭中透青，显得树干苍翠浑劲。

例图一　先用墨水抒写树干和树枝，后用清水点在树枝受光处，让其水与墨交融，产生出撞水效果。

例图二　用渲染法将浓淡墨分染出树叶的明暗关系，趁湿，用清水点在墨色上，让清水撞墨，产生出水墨交融的效果。树枝撞水同上。

例图三　用墨色画出玲珑石头，趁湿，用清水点在石头受光处，使其产生撞水冲墨肌理效果。

例图四　用墨色画出树干和石块，趁湿，用清水点在树干和石块受光处，使其水墨交融，产生出撞水冲墨的墨象交融的效果。

例图五　取稍淡的墨水，用排刷将画面全部刷上墨水，趁湿，用清水画水纹与雾气。在雾气处，可用吸水纸，吸去一些淡墨痕。让其水与墨在画面交融，产生出奇幻的水面效果。

例图六　用淡墨先刷画面中心水光处，再用稍浓的墨，刷水光两旁的画面。趁湿，用清水画水纹。通过撞水冲墨，使水墨在画面上交融，产生特殊的画面艺术效果。

例图七　用浓淡墨刷满画
面，趁湿，用清水泼洒画
面，用水撞墨让水墨交融，
使画面产生其真幻效果。

例图八　用浓淡墨画大小
石块，趁湿用清水点在石
块受光处，用清水撞墨，
使其产生石块肌理变化。

撞水法运用步骤图示范

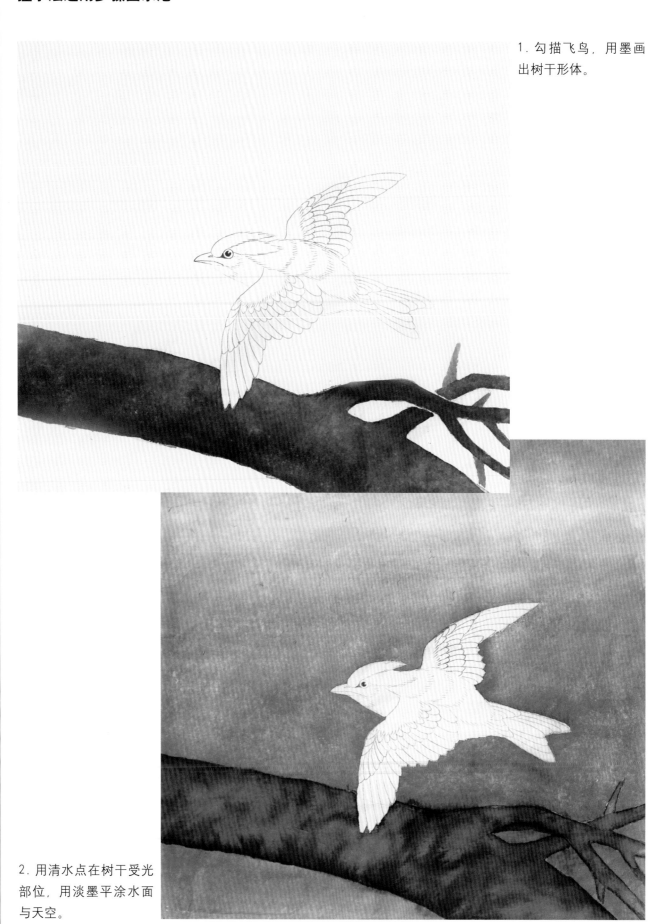

1. 勾描飞鸟，用墨画出树干形体。

2. 用清水点在树干受光部位，用淡墨平涂水面与天空。

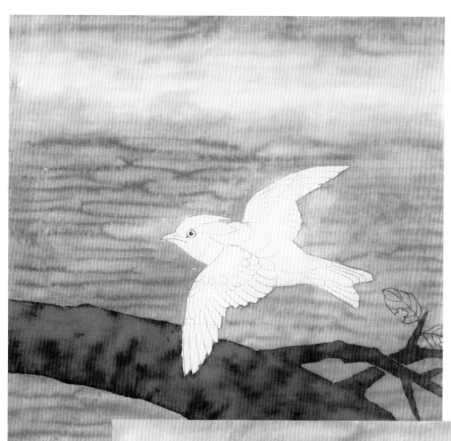

3. 用清水接染天空与水面交接处,并画出水纹。使其水墨渗化,形成水面波纹。

4. 待画面干后,用渲染法画好飞鸟,树叶。

撞水法画水光与雾气作品《湖光潋滟》

水墨工笔花鸟画画谱

撞水法画水纹与雾气作品《春晨》

用撞水法画树干、蔗林和土坡作品《蔗林交响》

4. 揉纸透墨法

将要绘制的生宣纸、皮纸，根据画面需要，有的整张，有的局部用手揉皱，然后铺展开，进行绘制。用这种方法画出来的效果麻而皱，可以更真实地表现某种质感与效果。如树干、石块，树头等表面粗糙的东西（例图一）。

熟宣纸制作方法，一般在画面主要形象完成之后，在要制作部分将纸打湿，用手指小心地将纸捏起，要根据需要，在局部捏成各种规则或不规则的纹路，然后将纸展平，在纸背面刷上墨水，或刷上所需的颜色，由于打湿的熟宣纸捏皱后裂纹已漏矾，使墨水或颜色在皱褶处渗透，形成纹理。干后翻到正面进行绘制处理，由于熟宣纸较易破碎，所以，在加工过程中要特别小心（例图二、例图三）。

例图一

例图二

例图三

揉纸法运用步骤图示范

1. 用白描勾画玉兰枝干与花朵。

2. 用墨色将彩陶纹样画就。

3. 将画外空白处用清水刷湿，之后将湿纸处揉皱，展开翻过背面平放在画案上，皱纸处用墨水刷上。让墨色从皱裂处渗透，在正面画上产生皱褶肌理效果。

4. 待画面干后，用白粉渲染花朵、枝干、彩陶。用赭黄墨水平涂底色，在画面未干时洒上几滴三绿水，题上款。

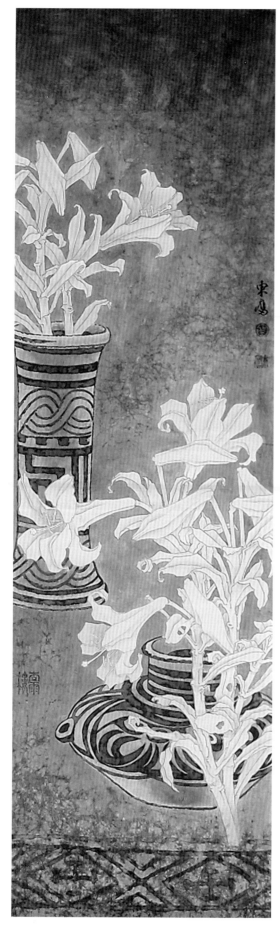
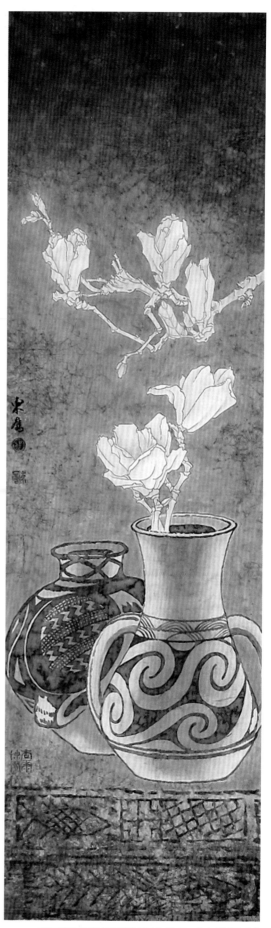

底面肌理用揉纸渗透法作品《古韵留香》

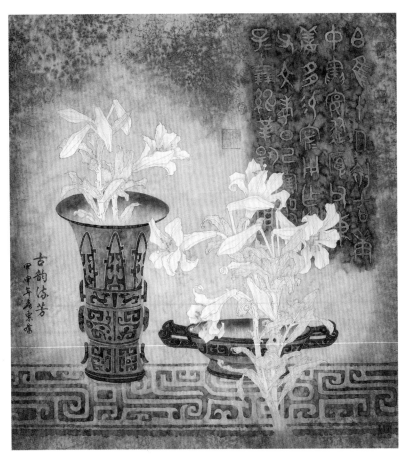

底面肌理用揉纸渗透法作品《古韵流芳》

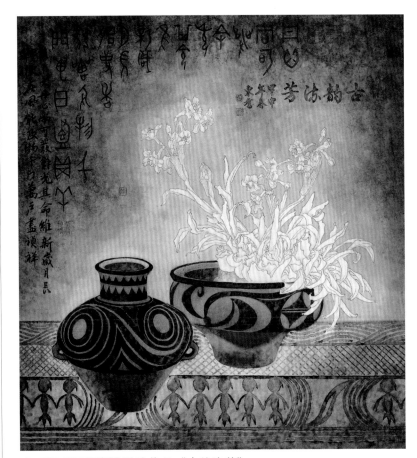

底面肌理用揉纸渗透法作品《古韵流芳》

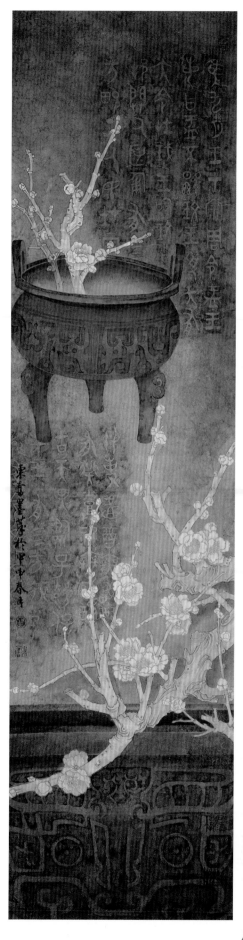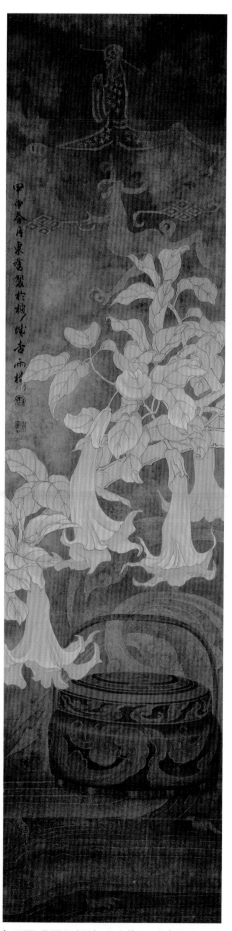

底面肌理用揉纸渗透法作品《古韵留香》

5. 胶矾法

这种方法利用胶水与矾水能使生宣变为熟纸、不易吸墨的特点，进行创作，适宜表现雨雪、灯光、月亮等效果。其方法是将胶水或矾水洒或画在生宣纸上，可以趁湿用笔墨点画或渲染。因为有胶水和矾水的地方，吸墨能力差，自然显出白点与白线，用这种方法表现水花飞溅或雪花飘落更为生动（见例图一的海浪），例图二的树枝与月亮即用胶水或矾水作画，随之，用淡墨渲染整幅画面，有胶水或矾水作画的笔线即留出白线。《树荫》是在一张生宣纸画面上先用胶矾水抒写柳叶，随即用墨水根据柳叶长势上墨，再用少量清水冲洗胶矾水画柳叶，待画面干后，画好树干和禽鸟。

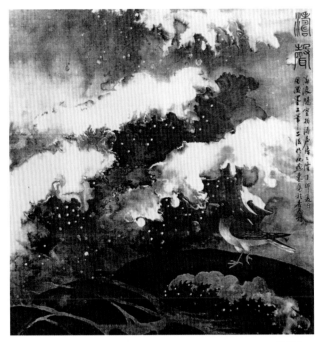

例图一

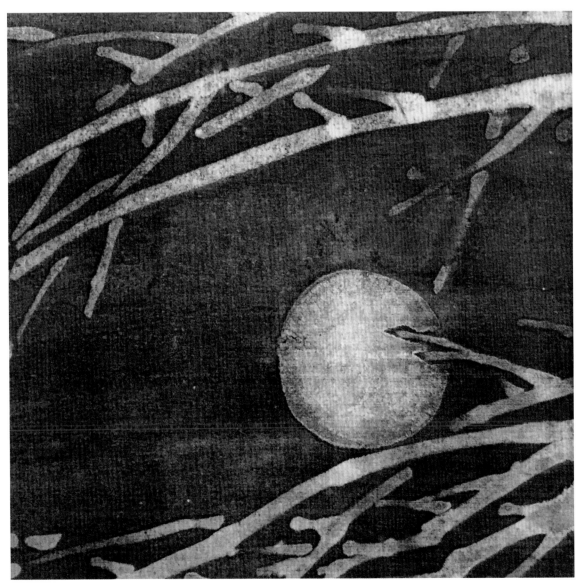

例图二

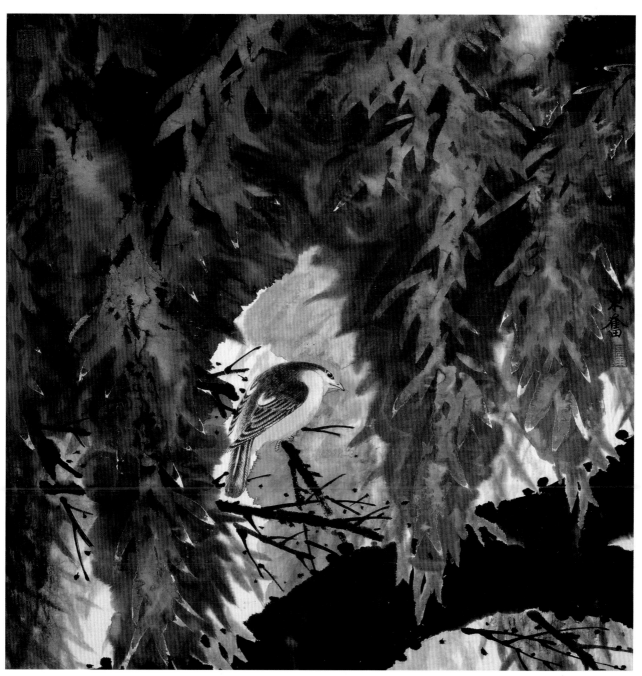

胶矾法作品《树荫》

6. 压印法

为了使所要描绘的物象更逼真、更自然，可利用某些自然形象，如树叶、树皮，胶合板等有明显花纹、肌理的物体，在上面涂洒颜色或墨水后，用宣纸或绢铺在上面压印，构成图形和线条，然后根据其图形进行绘制。例图的树叶，即用有明显纹理的树叶，在其背面纹路上涂上墨水压印在宣纸上，再按照树叶的纹理进行渲染，（例图一）也可以将宣纸放在凹凸不平的底版上，将纸团蘸色在宣纸上拍打、拓印，使画面产生斑驳陆离的纹理。然后，利用压印在宣纸上富有变化的肌理进行冲墨绘制。

《山地》这幅画的内容是在披满松针的山地上，洒落着落叶。这是山区森林中常见的自然现象，选择这一自然景色旨在给人以美感，唤起人们对生活的热爱。这幅画在画面上的处理是：将树叶和松针安排在画面上端，并向画外延伸，给人以无限宽阔的感觉，产生以小见大的艺术效果。这幅画，先在树叶反面涂上墨水，将叶脉压印在画纸上进行色彩渲染，使树叶形象逼真，而后用墨笔勾画出松针，布满在树叶下面，并用淡墨渲染松针，接着用清水洒在淡墨上，进行冲水处理。待画面干后，再施以淡彩。

例图一

例图二

树叶应用压印法作品《山地》

7.洒盐法

在生宣纸上，已刷好墨色尚未干时，洒上一些食盐或沙砾，待画面干后，再将食盐或沙粒弹掉，画面能产生特殊的肌理效果。例图一、二和《水草地》即是用洒盐法制作的画面。

例图一

例图二

洒盐法作品《水草地》

8. 洒色法

　　将颜色或墨洒在画面上，可以达到一种独特的效果。例图的石墙，先用纸条遮住石块交接处的水泥线，而后洒墨水，待墨点洒足后，将纸条掀起，再用淡墨渲染石块，即可表现石块的质感。

　　例图（例图一、二）均采用洒色法与压印法制作。

例图一

例图二

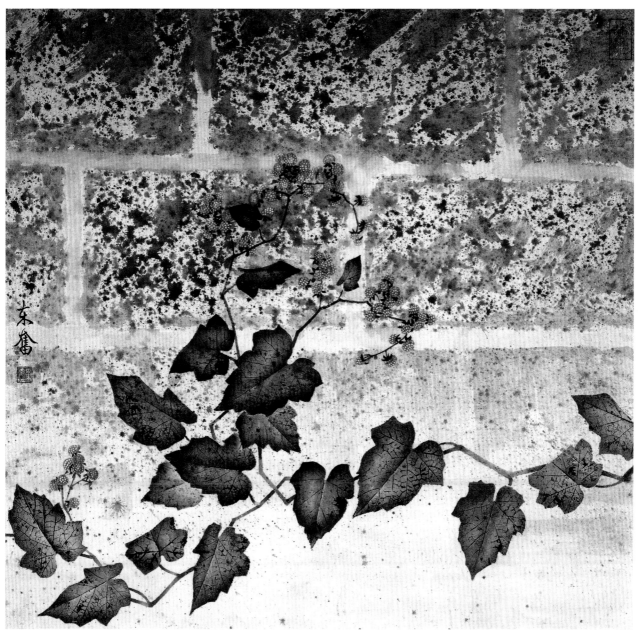

洒色压印法作品《秋实》

9. 湿画法

宣纸先用清水或有色水刷湿后，趁湿作画，可以取得各种特有效果。例图一中禽兽身上的绒毛，用湿画法就有蓬松感。例图二在湿的纸上画水边草地、山坡、风雨竹，就有水墨淋漓、气氛强烈空荡的效果。为了使画面不板滞，将已画好的画面刷上水后，洒上几点颜色，使画面富有变化。

例图一

例图二

10. 秃笔法

在传统的中国画技法中，为了表现鸟的羽毛蓬松质感，笔锋曾被压扁来丝毛，谓之"老笔法"。近年来，也有将笔锋剪掉，用以戳墨来表现鸟、兽的绒毛。

用秃笔法制作的鸟兽绒毛，既有蓬松感，又显得拙朴。用秃笔法也可以表现带刺的果品等。

例图一、二的画面，先用秃笔法戳点灰鹭头上、肩、背和腿上的绒毛，并用淡墨渲染，而后用浓墨画出鹭的飞羽与尾羽，并用秃笔法画梧桐果，用撞墨法补树枝与石块。

例图一

例图二

11. 喷弹法

用牙刷通过铁丝网，刷墨点或颜色，产生特殊艺术效果。

月亮四周黑点即用喷刷法绘制（例图一）、在牡丹花的花心处喷弹白粉，产生犹如花粉的视觉效果（例图二）。

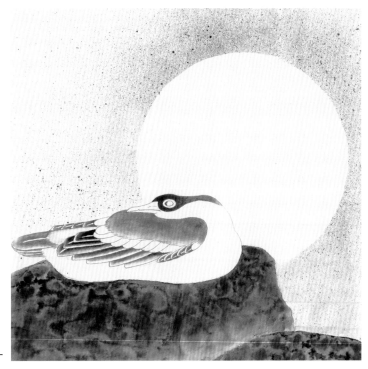

例图一

例图二

12. 加油法

这种方法适用于熟宣纸和矾绢。在应用这种技法时，在已调配好的中国画颜色中加入几滴松节油，利用油与水不相溶的特点，画在画面上会产生意想不到的天然意趣的肌理来。例图上的石块即用淡墨调松节油进行绘制。

例图

13. 做旧法

根据艺术创作的需要，在作品中追求古旧的画面，真实地表现出残、破、蛀、旧等形式。

其制作方法很多。然而，真正要达到古旧，首先应是传统技法要老到，要精深，功力要深厚，笔墨、意境要有古意，而后通过做旧的处理，画面才显得逼真。

唐宋以前的绘画，大多画在白绢上，这些绘画经过一千多年的风风雨雨，白色绢被风化成土黄色，绢上纤维变质，变脆了，很容易断裂，又经过数次揭托、装裱，画面破损、残缺越大。有的是从水、火天灾中抢救出来的，留下火烧水淹的痕迹。有的被虫蛀、斑斑驳驳。元代之后，绘制材料从白绢改为白宣纸，由于纸质性能特点，其氧化后色彩与白绢氧化后色彩不同，不是土黄色，而是黄灰色或蓝灰色。要从崭新的画面上表现出上述的感觉，可做如下处理：

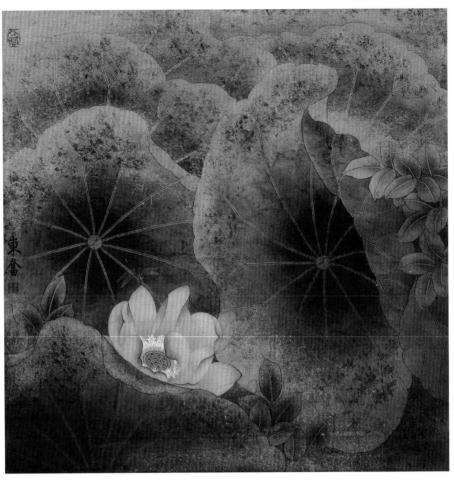

例图

从色彩上进行制作。为了表现唐宋以前绢画色彩效果，大多采用红茶叶煮汁，用这种茶汁进行多遍渲染，画面不易褪色，色彩稳重古旧。也有的用国画颜料或水彩颜色，调配成深赭色，再行渲染。元代以后的国画纸古旧色，多用淡墨水略加少许赭石与藤黄，调成黄灰色，有的略加少许花青，使黑灰中呈蓝灰，进行渲染。用什么方法进行渲染，各有特色，但以达到均匀效果为主要标准。一般用矾绢与熟宣纸作画，古旧色可直接刷上画面，最好使用反衬法，就是将颜料刷在画面的背面为佳。如果是用生宣纸或生绢作画，就不能将古旧颜色直接刷在画面上，因为生纸吸水性极强，刷后其笔痕会清晰地在画面上显露出来，达不到给人以纸质由于长期风化而自然变灰的感觉。较好的方法，应先将作品托好，从背后刷上古旧颜色，直至色彩达到要求后，再将作品贴在墙上晾干。

古画的破损制作方法很多，基本上有这几种，一则用橡皮擦来摩擦画面，达到破损的感觉，而后再涂上颜色。如果纸质太硬，橡皮擦起不了作用，最佳方法是用砂纸来摩擦画面，砂纸粗细号数要根据画面破损程度而定。破损程度大就用数字小的砂纸（即砂粒较大的砂纸），破损程度小可用数字大的砂纸（即砂粒较小的砂纸）。在应用砂纸摩擦画面时，垫板也十分重要。在光滑的玻璃板上，用砂纸来摩擦画面，其效果比较弱，垫板粗糙的，摩擦破损的画面效果比较强烈，粗糙的程度要根据需要而定。放在粗糙的水泥墙上摩擦画面，破损较大，放在有直线的硬板上摩擦，画面有断裂的感觉。画面上火烧的痕迹也是用火来处理，当然不是用大火来烧，如果这样，作品一炬即成灰烬，而是用烟头、烟灰等微弱的火苗来处理。在画面上洒下刚掉下的带碎火的烟灰，就有小破损的感觉，小烧洞可用烟头烧，烟头烧的时间长了，烧的洞就大了。破损的画面做好后，要把画进行托裱，托裱后的画，其破洞露出白色衬纸，必须用类似画面上的颜色染上，使整幅画和谐。

上方例图中的荷叶破损处，即是用八号砂纸摩擦，其古旧颜色是在画面已渲染完好后，刷上两遍古旧颜色，再用清水将荷花上古旧色洗净。

14. 其他技法

反衬法

这种方法宜用于单宣纸与薄绢，在制作过程中，利用绢与宣纸的透明性，在画面背面进行勾染，从正面看有朦朦胧胧的感觉；也可以正面勾线、皴擦、背后着色，使画面上的线条不被色彩掩盖。也有把主体画在画面上，把背景画在托纸上的，画裱后，背景可在画面上呈现出来，产生虚实对比的效果。

挖补法

一幅较为满意的画中，有部分画不理想，可以用挖补法来补救。

在生宣纸上挖补，用干净的毛笔蘸水将不要的部分圈出，然后趁湿用手撕去，把毛边理顺后，用另一支干净的毛笔蘸上较白净的浆糊在边口上刷，再用同样型号的宣纸，对好纸纹贴上，然后用一张干纸压在挖补处，再用腕肚轻轻压一下，干后用干净毛笔蘸上水，将多余的纸圈出后撕去。在熟宣纸上挖补，可用剪刀剪去不用的画面，然后用水弄湿剪刀口的纸边，用手轻轻撕薄纸边，同时在纸边上粘上浆糊。另外，用同样型号熟宣纸，按照破口大小，剪出一块稍大的纸，从画面背后糊上，再行绘制。在挖补过程中，要尽量利用画面中形象的边缘线，使挖补的痕迹不那么明显。

自制画笔

用生宣纸卷成笔管，用锋利的小刀削出笔尖，用这种纸笔勾画的线条朴拙自然。

用猪鬃自制的笔，画出的线条弹力好，易出飞白，适用于画枝条。

随着改革开放的深入开展，中国画领域的创作观念出现了前所未有的更新，学术空气十分浓厚，为了使传统中国绘画艺术创造出更多有新意的作品，把古老的画种推上新的艺术高峰，艺术家们进行了艰苦的艺术探索。新的特种技法层出不穷，本书所介绍的技法仅是其中一部分。这些技法中，有的仅用其中一种技法就能单独完成一幅作品，而大部分都要运用两种或两种以上才能完成一幅作品。这里应该明确指出：特种技法应当创造出中国画传统笔墨所无法表现的形式，而这种形式又符合中华民族的审美习惯，为人们所能接受。

潘天寿先生说："我们应继承祖先的成果，细心慎重地加以培养和发展，这个责任，是在东西两大系统的艺术工作者的身上的。"我们祖先留下的中国画艺术成果，是东方绘画艺术的代表。以民族特有的美学观点和审美视角，用中国特有的笔墨塑造线条来表现形体，这成为区别于西方绘画体系最根本的一点。因而，"笔墨"这个传统精华是不容抛弃的，如果离开毛笔与墨水来制作的绘画，就不能称其为中国画。所以在创作过程中应以笔墨作为技法的主要手段，那些离开笔墨制作的新技法只能成为笔墨技法的辅助与点缀。传统的笔墨技法我们应当继承，但不能墨守成规，而要有所创新、发展，使中国画笔墨能跟上时代前进的步伐。

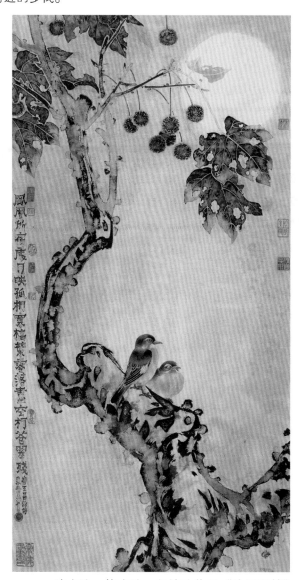

冲水法、撞水法、勾填法作品《冷月双楼》

用撞水法画树干与云雾的作品《热带雨林》

四、花鸟画的写生

花鸟画的写生是每位初学者必须掌握的一门基础知识，也是画家进行花鸟画创作的素材来源。自然界里的花、鸟、鱼、虫、禽、兽，千姿百态，变化万千，给画家提供极其丰富且用之不竭的资源。中国花鸟画的演变和花鸟画的写生，有着密切的关系。五代时，就有黄荃《写生珍禽图》传世。北宋时期黄家体格长期统治宫廷画院，造成因袭模仿的弊病盛行，影响画坛的发展和艺术的进步。画家赵昌逆流而上，提倡写生，对应当时画风，进行艺术上的变革，推动了宋代工笔花鸟画的进展。

历代花鸟画家中，不乏师造化的高手。宋代宋伯仁，于梅花开放时，不厌其烦地徘徊在梅花树下，观察梅花低垂与俯仰及开放时的形态，并画了二百余种梅花的姿态。赵昌即用色彩直接描绘于花前树下，为此，他的作品都以"写生赵昌"落款。擅画动物的画家易元吉为了深入地观察猿猴的生活特性，曾数次进山，在洞穴里观察写生，所画的猿猴栩栩如生，可见古人对写生是多么重视。

1. 写生的目的

写生是学习绘画的重要训练方式

从技法层面来说，初学者通过写生来掌握表现、刻画对象形态的本领。画家不但要熟悉所要表现的对象，而且要通过心手配合，准确描绘，刻画所熟悉的对象。写生正是初学者掌握这门技能的唯一方法。初学者通过写生的练习，熟练地掌握运用绘画这种形式语言，从而使自己在笔墨、造型、构图、表现手法等诸多方面的能力得到提升，做到一个画家必须具备的各种绘画技能。

写生是画家体验自然的方式

画家在写生中，体验、感受大自然的种种气象，寻找能够触动自己内心的自然与生活存在，启发画家的表现欲望。中国花鸟画的写生与西洋绘画写生要求不同，中国花鸟画写生不但要求对着花与鸟直接描绘，还要对比描绘对象的物情、物理、物性，进行深入的观察、理解，获得其神情状态。如荷花在开放过程中，从早到晚都有不同形态，早上开，下午收。开花时，花瓣由花蕊逐渐向外松开；合拢时，花蕊先向内收拢，外面花瓣再逐渐向花蕊收拢。所以画半开的花，是上午初开，还是下午已收拢，只要看花蕊，就能清楚。要画朝气蓬勃的荷塘，就要了解荷花的习性。有了生活的体验，才能形象地表现荷花的生气。

写生是收获素材的方式

在现代社会，照相机的出现，为画家提供了更快速、更便捷的搜集创作素材的手段。但在许多方法无法替代写生所具备的功能的情况下，例如花朵拍摄，可以拍其外形，但对花朵的结构、花心花托、花蕊的形态和生长规律就无法交代清楚。只有通过现场写生和观察，才能对其局部有详尽的掌握。特别是禽鸟，每时每刻都在动，拍摄本就困难，对禽鸟的结构从照片上无法弄清楚，因此，只有通过对禽鸟的标本写生，才能熟练掌握禽鸟的结构、形态。

写生是创作的方法

画家可以对所要描绘对象的实景，通过观察、感受，联系自身的意念进行创作的构思，直接在画面上进行布局。创作构图中可以采用对景取舍、移位、添加、夸张、变形等手段来完善画面整体效果。这种用艺术的方式，把所见的景物和自身阅历、修养有机结合，呈现出的画面更有生活气息。

2. 写生的方法

白描花卉写生

线描写生是白描花卉和工笔花鸟画的主要途径。

花卉的写生，首先要对花卉的形态结构和生长规律进行细致的观察和分析。花卉有一年生籽种的草本和多年生宿根的草本，有灌木丛生的木本和乔木。亚乔木的木本有缠绕茎的藤本和攀缘茎的藤本。花冠、花叶、花茎等形态各异，种类繁多。

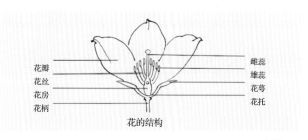

花瓣　　　　雌蕊
花丝　　　　雄蕊
花房　　　　花萼
花柄　　　　花托

花的结构

例图一

花朵的结构

花朵由花萼、花冠、花蕊组成（例图一）。

花萼是花的最外部，与花托紧密相连，呈绿色，环绕在花冠底部，有合萼和离萼之分。

冠是花的主要部分。不同的植物，不同的品种，有不同的花冠形状和颜色。花瓣是单排的为单瓣花冠；花瓣是多层排列的为复瓣花冠；花瓣是分离的称为离瓣花冠；花瓣下部连接的，称为合瓣花冠。常见花冠有蝶形花冠、舌形花冠、管形花冠、唇形花冠、十字形花冠、喇叭形花冠、钟形花冠等（例图二）。

花蕊位于花的中心部位，有雄蕊和雌蕊之分。雌蕊长在花的中心，雄蕊环绕在雌蕊的外围。花的类型、形状不同，雄蕊的数量也就不同（例图三）。

花在花轴上的排列叫作花序。牡丹、荷花、玉兰单独生长在茎枝上端或顶端的叫作单生花，呈内穗花序；凤仙花、菖蒲花在一个花轴上紧密排列着许多无柄小花，呈穗状花序；油菜花、紫藤在一个花轴上生长着许多小花，而每朵花都有柄呈总状花序。葡萄、丁香的花轴呈多数总状再分枝者为复总状花序。君子兰在花轴顶端并生着许多小花，每朵花都有花柄呈伞形花序；海棠花冠平，但每朵花柄长短不同地长在同一花轴上呈伞房花序；大理花花轴短，顶端扁平，密生无柄小花，呈头状花序；绣球由花中心向四周开放，呈远心花序；还有从外围向中心开放的菊科类，呈求心花序。

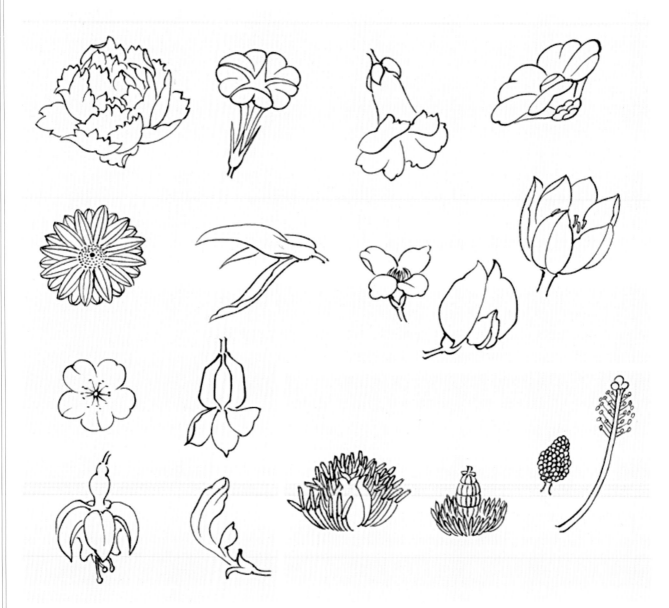

例图二　　　　　　　　　　　　　　　　　例图三

叶片的结构（例图四）

花卉的叶片衬托花头，许多花叶的造型与色彩都十分美丽动人，可以独立成画。叶子的结构由叶片、叶柄、叶托组成。叶片的组成有单叶和复叶。

叶片形状很多，有针形叶、剑形叶、卵形叶、带形叶、掌形叶、圆形叶、椭圆形叶、箭形叶、羽形叶、扇形叶。叶片的外沿并不相同，有的完整无缺，有的成波形或缺裂。缺裂又有浅裂、深裂和全裂之分。

叶片有单叶与复叶。单叶即一根叶柄上长着一片叶子，复叶是一根主叶柄上长有多片小叶。复叶因小叶片数量多少、排列形状不同，可分为奇数羽状复叶、二回羽状复叶、掌状复叶等。叶片上的叶脉分布因花叶不同，其类型也就不同。叶脉通常分为网状脉、平行脉、叉状脉。网状脉又分为羽状网脉和掌状网脉。只有一根主脉的为羽状网脉，有多条主脉的叫掌状网脉。平行脉有直脉、横脉和辐射脉，还有叉状脉。

叶柄是叶片与花茎的连接部分，通常呈圆柱形、半圆柱形、纵棱形、沟状形、平扁形等。叶柄有长有短，有粗有细，生长方向与叶片一致，多数叶片有柄，也有少数叶片无柄。

在叶柄与花茎交接处，有些花卉还长着叶托。叶托形状有平整的，也有齿状的，一般是对生的。

叶子在花茎上的生长方式称为叶序。叶序分为互生叶序、对生叶序、轮生叶序、丛生叶序。

花茎的结构

花茎有草本、木本之分。多数花茎是直立茎，还有一些是变态的花茎，如藤本的缠绕茎和攀缘茎。茎的形状多为圆形，也有呈棱柱形或扁形。茎上生芽长叶的地方叫作节，节的部位较大。

白描写生的方法

白描写生首先要选择具有一定审美情趣的花卉作为写生对象。其次在写生过程中，还要从不同角度对花卉进行深入细致的观察，以选定理想的角度对花写照。最后，要按照构图规律安排花卉的位置与走向，定出花与叶的大小范图，再用铅笔勾描。勾线要求造型准确，由近及远、由前及后，一个花瓣、一片叶子地画，不可贪多求快。初稿画好后须认真地检查一遍，看每片花瓣是否连着花蒂，是否符合花的生长规律，不准确的地方要修改。

白描写生要注意线条的组合和线条的虚实。因为艺术真实不等于生活真实。艺术来源于生活又高于生活，因而对花卉的线条与造型须进行取舍，进行艺术的优化组合。线条在组合中要特别注意疏密关系。前人的"密不通风""疏能跑马"之说，对花卉的线条组合有一定的指导意义。运用线描刻画花卉形象时，还要讲究虚实、主次、前后等关系，以突出主体，提高线描的艺术性。

写生的步骤

走进自然界开始师造化的时候，先是浏览景物，在观察千姿百态的山花野卉中，进行对象的选择。选择什么样对象作为画家写生及创作的题材，是十分重要的。在写生对象确定前后，就开始对所要写生对象从文化层面、历史角度、艺术价值进行全面剖析，从而获得诗意般的艺术启迪，使画家在大自然中获得灵感而产生对写生对象的热爱和表现的欲望。

写生对象确定之后，可以将花卉折枝回室内，再仔细观察后进行写生。但这种方法是极有限的，只有到自然界进行观察写生，才能捕捉住花卉最生动的

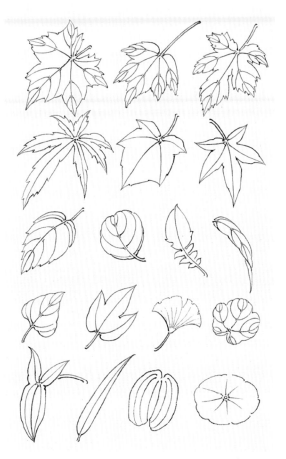

例图四

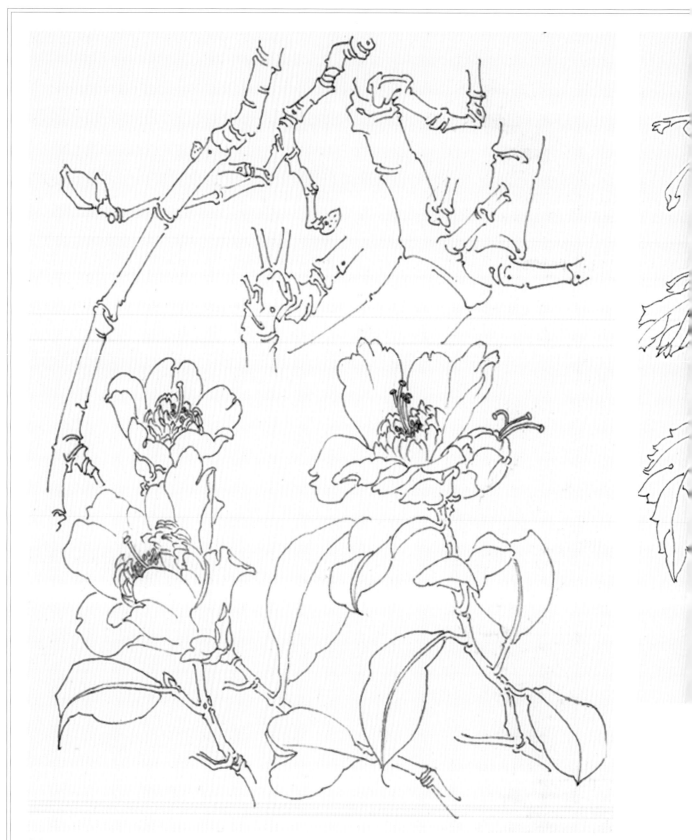

例图五

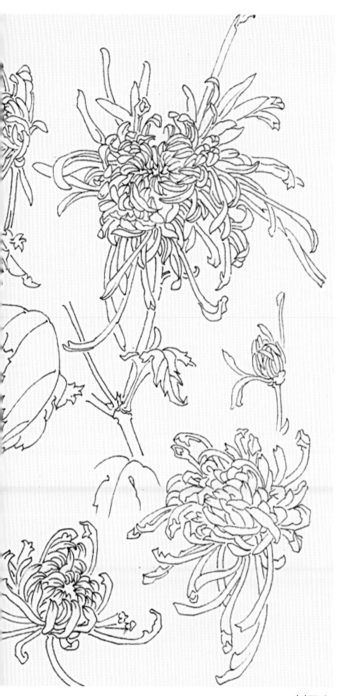

例图六

姿态，才能掌握花卉生长规律，但其写生比起固定视点，光源与位置变化来更为复杂。为此，写生方法也必须要灵活。由于自然界中，花卉、树木、山石、禽鸟形态各异，品类万千，要仔细观察要画的对象，然后从整体和局部分别进行写生。整体写生其长势，写生其花与叶、枝与石之间的关系与变化。局部写生，即选取一枝，对着花的正、侧、背面和蒂、蕊苞、花托以及叶、枝、干等形态结构，前后、左右、俯视仰看，分别细细描摹。

前人画花多画花正面，因为正面的花、花蕊、花瓣看得见，而花叶多在花下，这样以绿叶衬红花，主体清楚，客体为衬托主体起到作用，符合人们观赏习惯。但一幅画全是正面的花朵，便显得过于单调，所以，描绘花朵的各个角度，也是十分必要的。在写生花卉中，要掌握花冠、花托、花萼、花蕊的生长规律，要讲究花朵各种形状的特点，以及花丝、花蕊状貌。要把握住各种花叶长、扁、圆、带状、三角形等形状，以及草本、木本枝干的特点。

在写生中，要抓住所描绘对象的形象特征，对于个性显著、形象突出的景物，可以抽出来，加以放人强化，使其更具艺术性。

禽鸟写生，先从标本入手，从写生标本来掌握鸟的结构，研究鸟的骨骼生长规律与动态的关系，进而到动物园或自然界，观察鸟禽多作速写。由于禽鸟的动态变化比较大，在写生中，很难做细节描画，因此，只能抓住大的动态落笔，其细部结构可以在带回画室以后用理解与分析其结构加以完善。

借鉴和运用传统手法

中国画艺术历史悠久，源远流长。历代画家经过长期艺术实践，总结出一整套绘画语言。这些经古人在观察自然和表现自然所形成的描法、皴法、树法、石法等笔法，以及章法，墨法等程式化语言，成为习画者入门必须掌握的基础技能。

初学者通过临摹，掌握了传统绘画程式之后，要在大自然之中，将自己所掌握的传统绘画语言，联系自然景物，并进行分析，找出相对的中国画笔法、章法、墨法等传统技法，进行对景、对花写照。通过长期反复对景对花写生，初学者既能熟练掌握中国画表现手法，同时又能在关照大自然过程中产生不同艺术观念和情感，形成个性很强的形式语言。

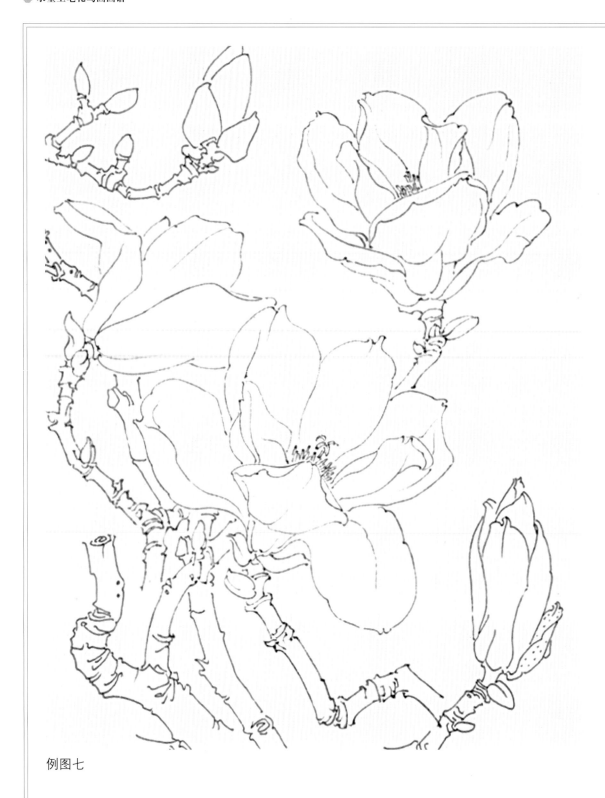

例图七

　　以中国画的方式写生，这是一个倾心中国画艺术的习画者很重要的课题。中国画的艺术是线的艺术，线条是中国画造型的基础，也是最根本的表现手法。在写生中，如何对物象造型？可用长短、粗细、虚实等不同线条进行组合、刻画，也可以从历代经典中寻找出相对应的线条的处理方法。

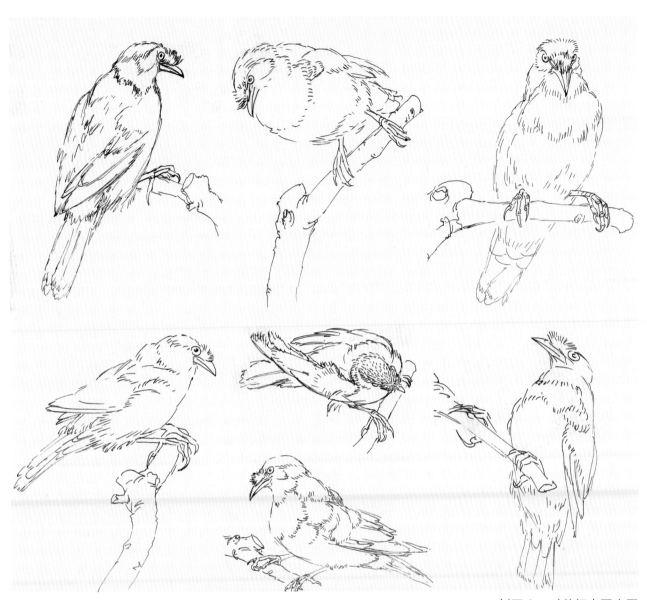

例图八 对着标本写生图

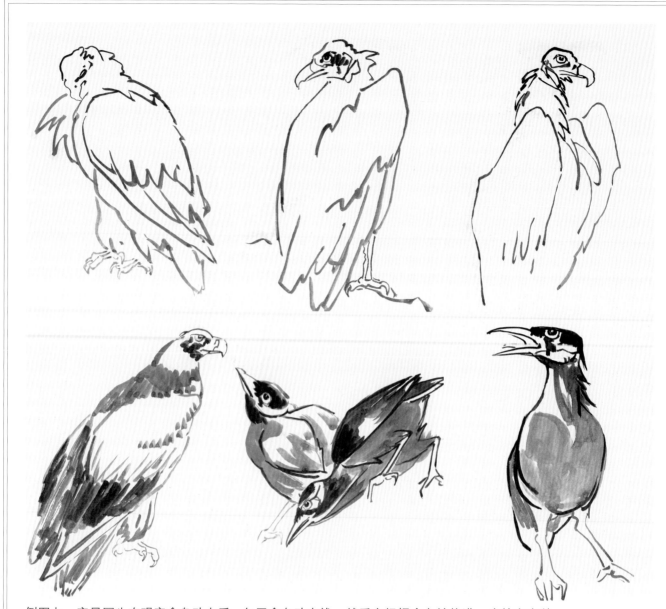

例图九　实景写生在观察禽鸟动态后，勾画禽鸟动态线，然后在根据禽鸟结构进一步补充完善。

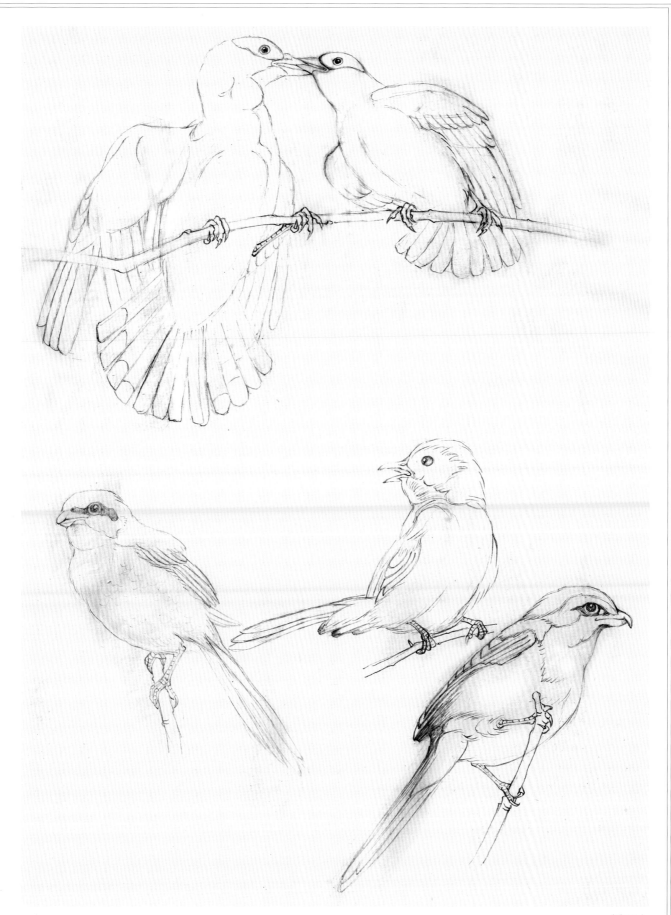

例图十

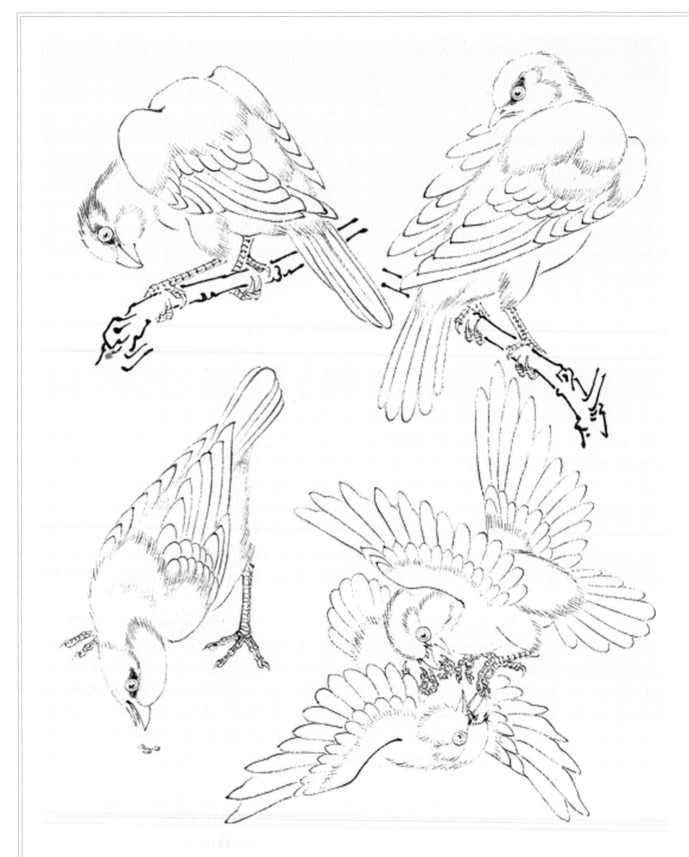

例图十一

[宋代] 宋崔白 《双喜图》

五、花鸟画的创作意境

中国画不仅可美化环境，而且令人悦目，更重要的是赏心。人们通过对绘画作品的观赏，启发、引导想象的联想，进入一个既是现实的，但又比现实更理想、更完美、更高的精神境界，从而陶冶人的情操，启迪人的智慧，这就是我们所寻求的花鸟画的意境。

意境创造是来自人间之境，但它又是非人间之境。它是画家情感的抒发、心灵的写照，是画家的心造之境。正如方士庶《天慵庵随笔》中所说："山川草木，造化自然，此实景也；因心造境，以手运心，此虚景也；虚而为实，是在笔墨有无间……于天地之外，别构一种灵奇。"意境便是这种心造之境，是画家的情与自然界的景互相转化、深化、迹化的过程，是情景交融的结果。

水墨工笔花鸟和其他中国画一样，都要讲画情、画理。必须注重作品意境的表达。看到齐白石老人《蛙声十里出山泉》，人们都为画家耐人寻味的意境表现而赞叹不已。齐先生善于体察自然界中不为人们注意的事物，把握住对象的内在精神，着意于意境的创造，引发观者对作品产生意想不到的感受，同时给人们以无限的联想，产生回味无穷的意趣。

传统花鸟画的"缘物寄情"的创作思想，经过历代画家和文人艺术创作实践，已给许多花和鸟予以寄情喻意，为花鸟画创作提供了一系列的艺术规范。例如鸽子象征和平；喜鹊能够报喜；松鹤象征长寿；鹰击长空，比喻壮志凌云；鸳鸯双栖，象征婚姻美满；莺歌燕舞，赞美繁荣昌盛；牡丹，比喻富贵；梅花，比喻坚贞；墨竹，比喻虚心；菊花，比喻傲骨。由此像鸣春啼月、戏水穿花、花好月圆、比翼双飞等成为无数花鸟画家创作的题材。

运用造型的夸张手法，强化花鸟本身的情感，是花鸟画创作开拓意趣的又一手法。清初高僧八大山人，在这方面运用得十分精到。由于他是明朝宗室后裔，对明朝的灭亡，产生亡国之恨，他把这种仇恨和痛苦的情感，倾注在他的花鸟形象之中，所作的花鸟孤独、冷漠、狂怪、高傲。他以夸张变形手法，对花鸟进行奇特的处理，尤其画鸟的眼睛时，将其画成方形的，眼珠点得又大又黑，往往顶住眼眶的正上方，显出一种"白眼向人"的神情，抒发他对清朝统治阶级和权贵们蔑视的情感。

抓住生活中花鸟瞬间的动势，是挖掘花鸟画意境创造的重要环节。我在农村时，经常看到老鹰抓小鸡的场面。当看到老鹰飞过来时，母鸡便拼命地奔跑、呼唤，直至将小鸡保护在它羽翼下面。母鸡用自己的生命来保护其骨肉安全，这一情节的描画，对于体现母爱之伟大，是十分动人的，其意境也是十分深刻的。宋代崔白《双喜图》、李迪《雏鸡待饲图》都是抓住禽鸟瞬间的动态进行描绘的，这两幅杰作是创造花鸟画作品意趣的典范。

诗与画的结合，是传统花鸟画创造诗一般境界的重要手段。苏东坡说："味摩诘之诗，诗中有画，观摩诘之画，画中有诗。"也正如郭熙所说："诗是无形画，画是有形诗。"唐宋以来，不少画家又是诗人，不少诗人也深得画中之意趣，写下了许多高超的评画诗篇。因而诗、书、画、印成为中国文人画不可分割的艺术整体。许多花鸟画作品题上诗，不但能引发画中的诗意，深化画中的意境，并且题诗的书法，在画面上起着烘托、映衬之作用，成为画面构图的一个组成部分，这是我国文人画一大特色。徐渭在其水墨意笔画《墨葡萄》画上题道"半生落魄已成翁，独立书斋啸晚风，笔底明珠无处卖，闲抛闲掷野藤中"，引发人们对他晚年悲惨命运和坎坷身世的同情。清代扬州画派画家郑燮，擅长画兰、竹，他以他的六分半的书体和飘逸的诗篇，题写在画面上，使观者既看到竹的形象，又能从竹声中联想到民间的疾苦声，把竹的形象提高到一个新的境界。

更为可贵者，不在画内题诗，而能通过绘画可视的形象产生诗一般的意境。因此，一幅富有诗情的画，不需题上一个字，却能体现出诗一般的意境。例如，宋人梁楷《秋柳飞鸦图》的绢本纨扇形花鸟画，画上柳树几根枝条，天阔月圆，双鸦觅巢，飞翔其间。虽然画上没有题诗，但已把秋夜的萧疏空蒙的景象刻画得淋漓尽致，极富有诗一般的境界。近代画家任伯年很少在画上题诗，而他在自己的画中创造了许多美妙的诗意。

花鸟画的意境是传达画家的情感，反映那个时代人们的情思、趣味和审美理想。在当代花鸟画创作领域里，画家的情感已经与古代画家的情感产生根本性的变化，因为当代的自然美和社会美都为我们提供了创造新的意境的现实基础。著名美术家、美学理论家王朝闻先生在《全国首届中国花鸟画展览作品集》前言中写道"荷花、梅花在许多作品里成为带普遍性的

［宋代］李迪 《雏鸡待饲图》

［明代］徐渭 《墨葡萄》

［清代］郑燮 《墨竹》

题材，这些题材的寓意和传统的审美观念是一致的。但不完全是洁身自好的君子的人格的象征，更着重地表现了与时代精神相合拍的坚贞精神……即使是前人称为有富贵气的牡丹，在许多新作里以其生动的自然美，成为自尊、自爱、自重的人格的象征"。

现代花鸟画大师齐白石、潘天寿先生为拓展花鸟画创作领域，寻找现代花鸟新意境做出了光辉榜样。在现代劳动人民生产和生活中所用的犁耙、算盘、扑蛾灯、灯笼以及老鼠、虾、甚至玩具等都成为两位大师的创作题材。他们以独特的审美感受，赋予作品新的意境。潘天寿先生所作的《雁荡山花》和云南画家王晋元先生所作的西双版纳热带植物山花野卉，是从前人少有表现的题材中，寻找自然界之美，刻画"江山如此多娇"的意境，激发人们对祖国的热爱和对美好生活的追求。

浙江美院教授卢坤峰《花木鸟禽图》是20世纪50年代入选社会主义国家造型艺术展览的佳作。该画脱尽文人画消极、悲观的习气，以积极向上的情怀，描绘秋葵花放，四只小鸟在花间嬉戏、鸣叫，呈现活泼、快乐的艺术情调。林凡《家》描绘了无边芦苇中，一对白鹭在此安家生蛋，歌颂自然界生态美，将为人类带来安居乐业的美好未来。

[宋代] 梁楷 《秋柳飞鸦图》

潘天寿 《雁荡山花》

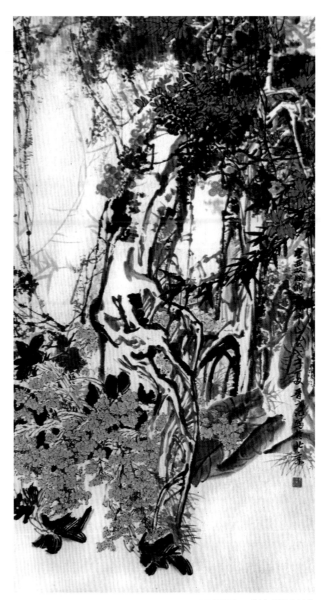

王晋元 《热带雨林》

改革开放以来，我国在从农业大国跨进工业化、城市化、现代化的进程中，工作环境、社会环境、生活环境发生巨大的变化。花鸟画的意境表达出现多元的格局：既有继承传统的画中有诗的诗意境表现，又有隐喻性、象征性、哲理性意境追求；既有人类对大自然大美的赞颂，又有环境被破坏和恶化，促成人类自我反省的伤感。

杜曼华《清空》、郑雅风《柳堤春晓》、吴东奋《朝气满塘》，都是通过画面的视觉效果，给人以诗一般的意境感染观众。

林凡　《家》

杜曼华　《清空》

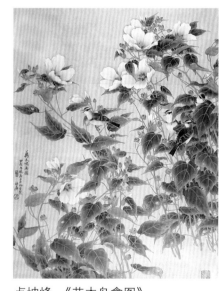

卢坤峰　《花木鸟禽图》

郑雅风　《柳堤春晓》

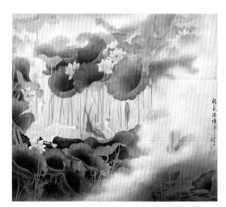

《朝气满塘》

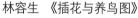

林容生 《插花与养鸟图》　　唐秀玲 《留香》

寻求当代花鸟画意境创造，关键是画家必须用现代人的审美情趣、敏锐的观察力和创作能力，在自然界中，在人们生活里，去寻找去发现所蕴藏的美，去领悟这些自然美的含义。林容生《插花与养鸟图》、唐秀玲《留香》是反映当代城市人中，十分平常的生活现象，画家有兴味的笔墨与造型，通过散文诗的表达，揭示画家对时令现象的关切。沈益群《曾经的你》是近年来在宣扬国学实践中提取佛学精神，用现代人的审美情趣，开阔和驾驭人类精神境界，去追求自由和谐价值取向的作品。

纵观新时期中国花鸟画创作，对意境追求的实例告诉我们，只有以画家自己的艺术修养和对自然体验有独特的和由衷的感受，才可能拥有艺术创造的主动和自由，才有可能别出心裁地给花鸟传神，去表现画家的独创性，赋予花鸟画一种崭新的意境。

我们应该创造出我们时代的新的意境，以提高人们的精神境界、道德情操，激励人们对于文明、进步、富裕、美好生活的追求。

沈益群 《曾经的你》

六、花鸟画的图式探新

1.传统花鸟画的构图形式

在五代的"徐黄二体"形成以前，花鸟画无论在创作或在理论研究方面，都处在酝酿寻求改革发展的反复探索的过程中。这种改革的最大特征在于摆脱人物、山水给早期花鸟画带来的全景式幼稚构图痕迹，找到了折枝构图的新形式。

折枝构图，是通过截取自然界中花与鸟的某一部分的角度，并利用中国画空间和伸延的特点，造成一种靠联想，而不断补充深化的广阔空间。古人花鸟写生，不是面对大自然中活生生的花与鸟，而是把花从大自然中摘取回来，插瓶描绘。由于描绘对象本身只是形体局部，因而就摆脱不了实景的限制。折枝构图为了突出花鸟题材本身，往往舍弃许多辅助的东西，同时也将多余的枝权、花叶舍去，使描绘对象更加集中。这样画家就必须对每朵花、每一组的花叶和枝权进行反复推敲，研究它的形态、穿插、走向、大小、粗细、曲直及与其他花、叶、茎之间的关系。这样就能追求多变的形式感，追求在一定空间中的塑造，追求在计白当黑过程中所体现出来的完美和"以小见大"的艺术特色。

折枝构图自北宋画院倡导以来，到了南宋画坛，不仅画院里的画家，而且在院外的文人画家以及民间画家中，都形成一个追求、崇尚折枝构图的风尚。宋代院内院外这两大系统的绘画主流互相弥补、互相辉映、互相促进，成为中国花鸟画折枝构图的主要推动力量，因而也影响到南宋山水画创作领域，出现了"马一角""夏半边"新的构图形式。元明清文人画家经过艺术实践，在折枝构图中进行分割、穿插和空间处理，并融进书法题款，使折枝构图提高到极其完美的艺术高度，创作出一批极为珍贵的艺术瑰宝。在折枝构图日趋成熟的同时，宋、元及明清两代绘画作品出现了相当数量的全景式构图，如崔白、李迪、林良、吕纪、华喦等的作品但这些画家的作品，仍然融汇了折枝构图重穿插、重空白配置、重取势的长处，使全景式构图体现出造型精致、无懈可击的特色。即使一幅大中堂，如果将其每一个局部取下来单独分析，可以发现其艺术处理是十分完美，每一个局部都可以成为一幅折枝构图的小册页艺术品。因而全景式构图趋于完善。

《篱落细语》

团式

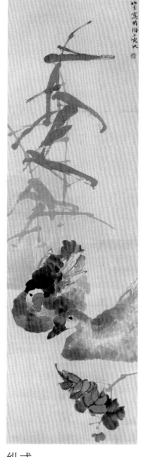

纵式

研究中国花鸟画构图的演变，我们可以清楚看到，花鸟画的独立成科，首先是创造了折枝构图形式。这种形式的表现方法，也为全景式构图提供了极为宝贵的经验，使花鸟画的构图形式更臻于完善。但是，我们要看到折枝构图形式始于工笔花鸟画，其成熟、完善是靠文人的介入，折枝构图才获得充分的发展，特别是八大山人的简笔大写意花鸟，达到多一笔多余、少一笔不足的完善程度，足以为工笔花鸟画所借鉴。同时也证明，一种新的构图形式的出现，是绘画创新和赖以生存的重要标志。这是进行现代花鸟画创新极为宝贵的经验。

花鸟画几种折枝构图形式

花鸟画中常用的构图形式主要包括纵式、团式、斜式、迥式、三角式、合式、盼式、横式、垂式和之式。

回式

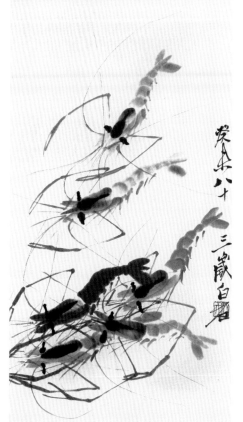

斜式

三角式

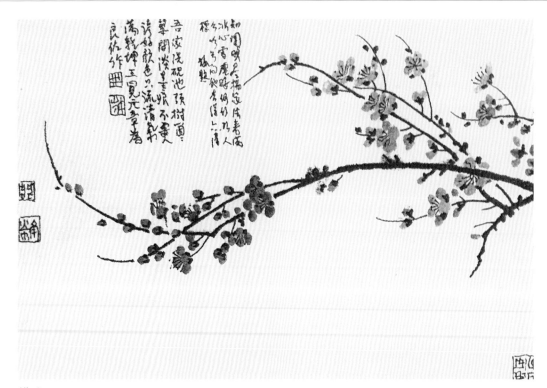

横式

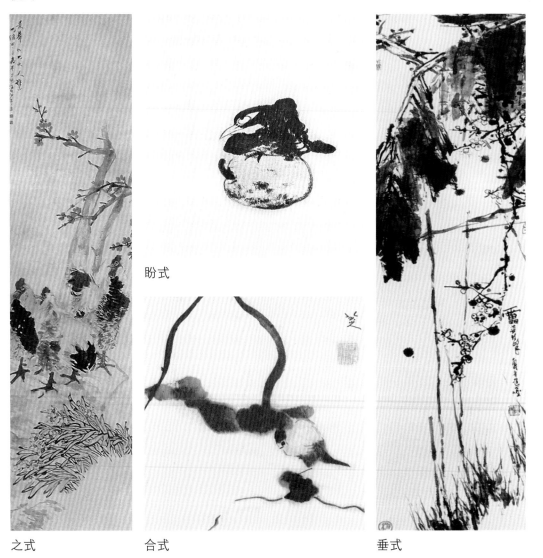

盼式

之式　　　　　　　合式　　　　　　　　　　垂式

平远

高远

花鸟画全景式构图的几种形式

高远、平远、深远是宋代画家郭熙提出的山水画透视法，在传统花鸟画构图中，也得到广泛的应用。

平远： "平远"就是在"平视"中所得到景物前后、远近的关系。

高远： "高远"是自下向上看的一种透视方法，也是取仰视的画法。这种方法所表现的花鸟雄伟、高大，对于表现雄鹰、松树、悬崖等题材比较适合。

深远： 深远所表现的景物，既有深度，又有远的感觉。黄宾虹先生说的"境深要能曲"说明深远的景物变化比较多。处理深远构图要涉及俯视、远视和移动视点三个方面。

综远： "综远"是指在一个画面中，综合二远的构图法。

深远

综远

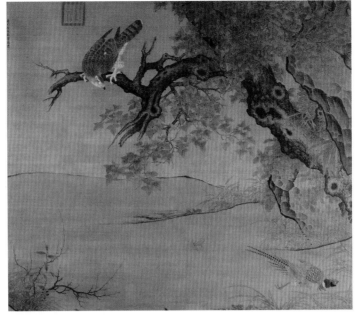

综远　　　　　综远

传统花鸟画的构图法则

主 客

在一幅画上的景物要分主次。比如，一株牡丹花配上许多叶子，牡丹花是主体，花叶即是客体，客体是为了陪衬主体。有主体没有客体构不成完整的画面；主客不分，平均对待，也不是一幅好画。

虚 实

虚实是为画面主客服务的。在画面上，主体要表现得充分，刻画深入一些，而客体就不能画得太过清楚。一幅画没有虚实处理，面面俱到，画面必定刻板，没有空灵的感觉。其关系在画论中称为"虚实相生"。画面上有了虚，实景才显得有致。

疏 密

疏与密也正是多与少、聚与散、繁与简的具体说法。画论中说的"疏可走马，密不通风"正是疏与密的关系处理最正确的方法。

开 合

画上的开合与做文章的始末一样，做文章要有开头与结尾的处理，一幅画的构图，正如一篇文章的结构，不能有开无合。只有做到完整统一，才能创作出一幅好画。

平 衡

构图上的平衡，虽然不如物理学上那样严格，但也必须恰如其分。其处理方法不是用秤称物，求其对称，而是以中国的老秤的秤纽、秤钩、秤锤的三者关系来求其平衡。

黄金分割法的运用

在中西绘画构图理论中，黄金分割法是最为经典、被普遍采用的构图方法。黄金分割法，讲究画面长短、大小、高低，要有对比，一般为3：2，也有称为三七开，通过量的对比和控制，在变化中求得平衡，在冲突中获得和谐，能产生出无比美妙的画面。在许多艺术创作中，画家没有把握住这个黄金量化标准，用等量方法处理，画面呈现半斤对八两的状态，导致主次不分，造成画面混乱。

没有矛盾的作品是没有有生命的，画面语言要素中，只有在运用对比关系去处理，画面主要倾向才能形成，矛盾才能得到解决，艺术效果才能得到显现。

经验证明，在艺术创作中，黄金分割法对画面比例上产生神奇的作用，对于画面语言关系、色彩调子和配搭，以及所有绘画语言诸多因素，都能起到意想不到的奇妙艺术效果。

在掌握黄金分割法的量化标准中，不可能那么精准，因而在画面处理中，可以适当调整量化的标准，可以3：2，也可以4：1，只要做到不平均分配，不是一半对一半，能使观者感觉"舒服"就能达到创作优秀作品的目的。

2. 探索花鸟画构图新形式

在传统的中国画创作中，有关构图（或称章法）的理论，当为东晋顾恺之最早提出。顾恺之是一位善于经营画面、深于理论性创作的大画家。他的传世名作《洛神赋图》正是他的构图理论的范例。他的"置陈布势"之说，体现他创作中对构图的重视，而获得的经验。南齐谢赫在他《古画品录》中提出"六法论"，全面提出包括构图在内的中国画理论。谢赫是这样阐述"六法论"的："一气韵生动是也，二骨法用笔是也，三应物象形是也，四随类赋彩是也，五经营位置是也，六转移摹写是也。""六法论"自诞生以来，一直成为历代画家进行艺术创作的指南，也成为美术理论家对中国画鉴赏最为权威的理论信条。"经营位置"虽然摆在"六法论"第五条，但中国画创作都是从"经营位置"开始的，两千多年来，一直成为中国画创作中"构图"法则。为此唐代张彦远在他著作《历代名画记》中提出"至于经营位置则画之总要"，第一次将构图提到了最为重要的位置。而后明李日华说："大都画法的布置气象为第一。"清邹一桂也说："以六法言，当以经营为第一。"因而"经营位置"成为历代画家艺术创作中，十分重视的命题。

王朝闻曾经撰文指出："在形式上模仿中国传统的意趣不可能产生富于时代性、地方性的花鸟画力作。"这给当代花鸟画创作敲了警钟。现实生活要求花鸟画家深入生活，到自然界中去发现，创造新的构图形式，同时要吸收西方的构图学说，融会中西，加强中国画构图理论的研究，创造出既传统、又现代的中国花鸟画优秀作品。

20世纪初，一批中国知识分子走出国门，到了日本和西方留学，学习西方绘画艺术，同时也将西方美术教育引进中国，创办西方模式的美术院校，其间开始素描与色彩的教学，同时也引入西方美术理论，给中国画家带来改变绘画方式的尝试。一批画家在传统中国画构图程式上，吸收构图规律，进行中国画创新的有益探求，出现一批优秀的中国画家和优秀作品。

潘天寿创立新的中国花鸟画图式

潘天寿先生是20世纪中国花鸟画大家，是中国花鸟画新的构图形式卓有成效的革新者和创造者。他用

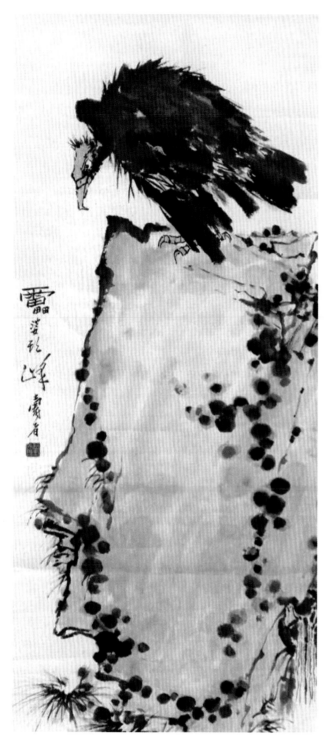

潘天寿 《鹰石图》

毕生精力，为现代花鸟画的发展起着承前启后的历史作用。走进潘天寿的展室，人们首先会被那霸悍、雄阔的作品吸引，那鲜明的、独具特色的构图形式是前所未有的，是潘先生建造自己画面结构，而处处匠心经营的结果。

潘天寿先生构图的最大特点是方形体块的运用，这种几何形能给人们以稳定、沉重、坚实的感觉，能使作品获得阔大沉雄的力量感。但方形体块如果处理不好，会产生闷塞板实的毛病。然而先生采用了"变实为虚"的方式，他只画方形巨石的外形，而对其内部结构不予描绘，使体块转化为框架，使画面趋于空灵。在体块的布陈中，潘天寿善于采用造险、破险的手法，使平稳的体块产生动势。"造险"即将方形略加倾侧，使沉重的方块产生下滑的趋势，给人以动感。但他又采用另一种形式，将下滑的趋势给以稳定，从而达到"破险"之目的。其形式一则将一块前方底边的线条描绘得犹如岩石插入土中，使体块无法下滑，如《鹰石图》。另外以描绘与滑动体块成支撑力的物体予以平衡，如《烟雨蛙声》，一块巨石斜倚在画面中心，造成向左边下滑的趋势，为保持平衡，先生在左边画了一组山花，将倾倒之力支撑住。潘天寿先生对大面积几何形的巧妙运用，使中国花鸟画走向现在和未来，迈出了艰难而又成功的一步。

潘天寿 《烟雨蛙声》

潘天寿 《雨霁》

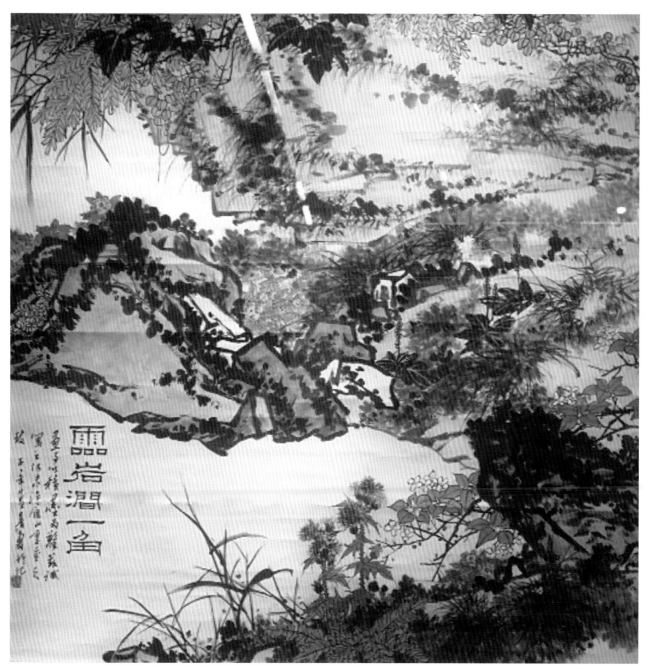

潘天寿 《灵岩涧一角》

置陈布势新解

中国画构图理论最早提出的，当推东晋画家顾恺之的"置陈布势"说。顾恺之在《论画·孙武》中论述有"若以临见妙裁，寻其置陈布势，是达画之变也"。

"置陈"说的是画家在创作中国画过程中，首先要考虑所要描绘的景和物如何安排在画面适当位置上。"布势"说的重点是"势"（即景物的经营位置）要根据势的要求所决定，因为画面景物的走势决定作品动感、气场、情绪，使画面达到无穷的变化。这对作品优劣起着决定性的作用。为此，画家在创作构图时，要十分重视所要描绘景物的"布势"。

顾恺之"置陈布势"是传统中国画构图经典理论总结，对当代中国画创作在构图应用中有着现实指导意义，是当代中国画创新最为经典的创作理论。

置陈布势，即对中国画不同款式的画面，根据画家情感需求，在所取动势之中，将描绘的景物进行合理、有机的经营位置，以达到所要表现的主题思想。

新时期中国花鸟画构图探索

"八五"新潮之后，20世纪八九十年代中国画坛弥漫着"中国画穷途末路"论，许多画家在迷茫的艺术道路上徘徊。其间西方艺术观，包括西方构图理论，大量涌入中国，给中国画家进行艺术创新带来契机。画家开始从新的角度、用新的方法来研究中国画构图规律，而取得可喜成果。当代诸多有成就的画家，在图式创造中都采用中西结合的构图方式，从理论上和实践中，进行系统的、深入的研究。他们融合中国画诸多因素，形成当代合理、科学、可供参照的构图理论，使中国画面貌呈现出繁荣局面，创作出大量既符合中国画审美要求，又符合视觉规律，融汇中西构图理论的中国花鸟画作品。

本人多年以来在对中国画图式的研究中，经过多方对图式的实践探索，同时对许多卓有成就的画家作品进行认真梳理，总结出自己构图理论观点，即"弘扬、强化、借鉴、统筹"八个字。

弘扬顾恺之的"置陈布势"学说，强化潘大寿对景物几何体塑造的方法，借鉴西方平面构成中点、线、面。形成、象、质、黑、白、灰的处理，从整体到局部对画面诸多因素都以黄金分割法进行全面统筹。为了让读者能具体了解我的构图理论，我从几个方面进行分解，以图例给予证实。

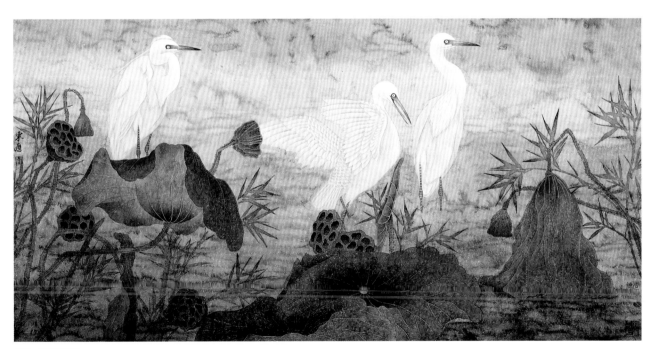

《秋水荷塘》

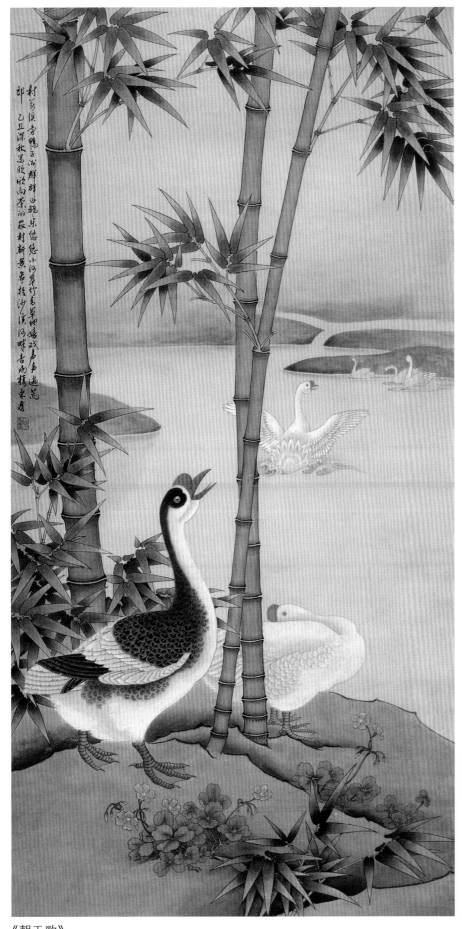

《朝天歌》

以下，从款式、置陈、布势以及平面构成的借鉴等方面，介绍中国花鸟画新图式的探求。

中国画款式

中国画款式，即是中国画作品的外形，在西方构图理论中称为边框。传统和现代中国画作品款式有中堂、条屏、联屏、横批、长卷、团扇、折扇、斗方，还有通景。

（1）中堂

传统中国画款式的中堂，是挂在传统民居的厅堂的正中，称为中堂。大小中堂是根据厅堂大小而定其尺寸大小。通常八尺宣纸、六尺宣纸、四尺宣纸，称为大中堂，四尺宣三开，称为小中堂。其中堂画幅长宽比例，竖长大于横宽。其款式作品，给人以庄严、稳重、质朴、大方的视觉美。

（2）横批

横批也称为横幅。画幅横宽大于竖长，视觉上是横向左右延伸，给人以无限开阔的视觉感受。

（3）联屏

"联屏"有四联屏、六联屏、八联屏，同一题材作品（即四幅、六幅、八幅的长条画）排列在一起的款式。

尚有三联屏，要求中幅作品宽幅大，两边的条屏画幅宽幅小。

（4）条屏

条屏为竖长条，竖条长度比宽度大于2倍以上，视觉是纵向，有垂直、伸长的感觉。

（5）折扇

折扇为半圆形、可折叠的画面款式，多为古代文人士大夫所用。

（6）长卷

长卷是中国画特有的一种画面款式，特点是横向超长，观者可移步观景，是文人把玩的一种书画形式，给人一种平稳开阔、舒展的感觉。

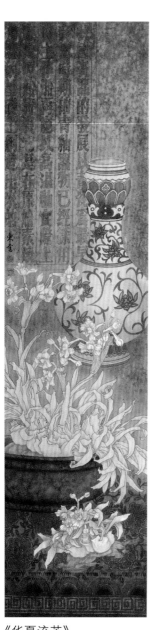
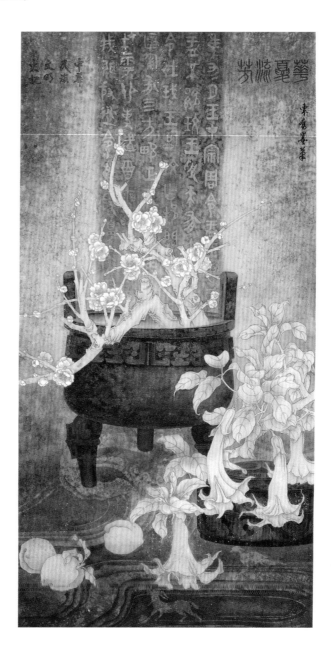
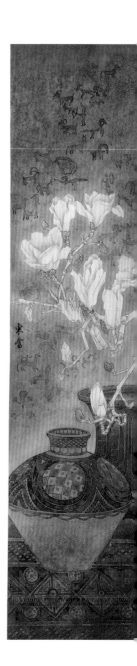

《华夏流芳》

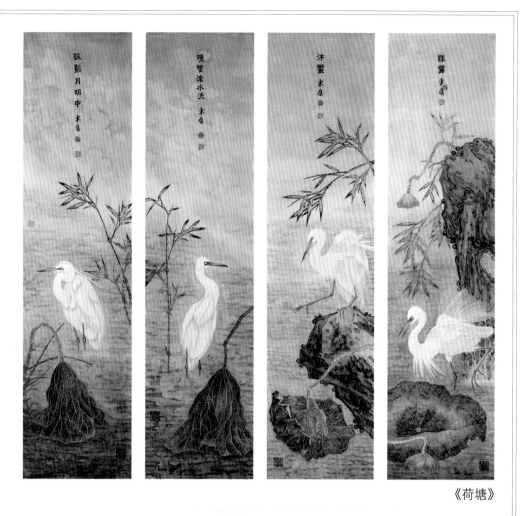

《荷塘》

《趣》

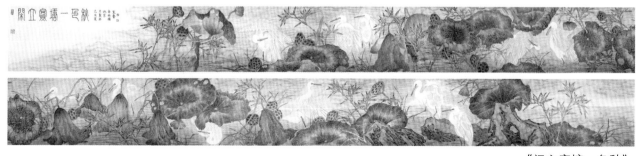

《闲立寒塘一色秋》

（7）斗方

"斗方"指长度与宽度大小相等的款式。方形的款式没有方向性，因而有牢固稳定的视觉特点。这种款式因在当代画坛中被推崇而广泛应用。

（8）团扇

团扇为圆形和椭圆形，传统多为宫廷中仕女所用。

（9）通景

"通景"形式与联屏相同，所不同的是：联屏系几屏画的题材可以相同，也可以不同；而通景则同一题材的画，分开各屏，可为独立一幅画，合作一起则为一幅完整大画。

《亭亭玉立》

《双鹭》

《香雪海》

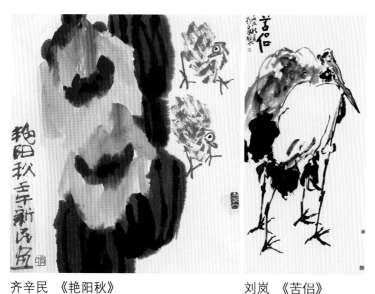

齐辛民 《艳阳秋》　　　　刘岚 《苦侣》

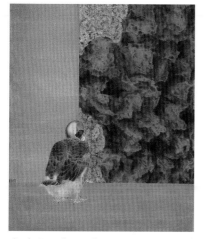

方政和 《咫尺》　　　　康会永 《芭蕉》

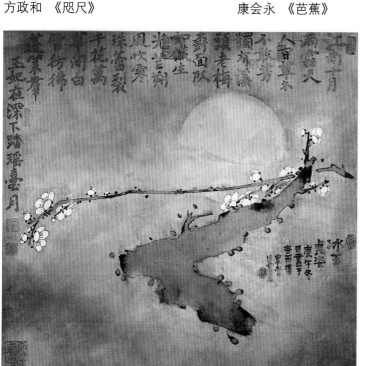

《冰玉贞姿》

置陈

"置"指的是安置，将所要描绘景和物安排在画面上，也就是谢赫在"六法论"中所阐述的"经营位置"。

"陈"指的是陈列的景和物，是画家所要描绘的景物如何陈列。

顾恺之在"置陈布势"之前首先提出"若以临见妙裁"。意思是说，首先将所见的景物加以剪裁，使其更惟妙惟肖。当下，在创造新图式的探索中，求得构图当代性和现代感，画家要根据创作上要求，将所要描绘的景物进行剪裁和艺术加工。即画家为表达情感的需求，对画面景物形象进行再造型、再创造，可以将单一的景物几何形体化，也可以将一组景物设计在同一几何形体内。

在对景和物几何体塑造中，画家可以具象，以写实形体出现，也可以把景和物变形，以抽象面貌出现。

齐辛民的《艳阳秋》，在体现艳阳秋的意境中，将花与叶的形态变形处理，通过率意的笔墨处理表现，体现在阳光照射下，花朵呈现娇艳的姿态，并通过两只干笔和淡墨的笔墨抒写的小禽鸟，烘托出秋色胜春潮的意趣。

刘岚的《苦侣》，画家巧妙地将两只仙鹤塑造成一个长方形的几何体，通过仙鹤前一只具象、后一只抽象，以实带虚的笔墨处理，使物象更具力量感，生动体现出这一对苦侣肌体相连、命运相守的动人情感。

方政和的《咫尺》用一个大方形描绘一组岩石，用一个小方形描绘一只鹅，其形态既真实，又能达到所要表现景物的几何化的塑造。康会永的《芭蕉》茎与叶塑造成一个长方形整体。吴东奋《冰玉贞姿》的梅花树塑造的三角形，都是几何体造型，突出画面的当代性和现代感。

布势

清盛大士《溪山卧游录》指出"作画起手须宽以起势"。历代画家都十分重视创作中对画面起势的安排。笔者在传统构图单元中，已经简单介绍了传统的折枝构图的十种图式和全景式构图的四远构图程式。这些图式都是以画面上景物势的走向而形成的图式，在当代中国花鸟画创作中，被广泛借鉴和应用。

研究传统花鸟画的图式，画面上不但有主势的景和物，而且有许多与主势走向不同的景物。画家巧妙地处理好主势和副势之间的关系，使观者既看到清晰的主势的景物，又达到富有变化的多彩的画面。

例图一介绍的单线交叉形构图。

例图二介绍的是多线交叉形提供构图，可为画家的创作提供参考。

为了让画家在经营位置中解决布势的主次关系和增强画面变化，这里介绍三七式出枝法（例图三）和构图破枝法（例图四），供画家在创作中借鉴。

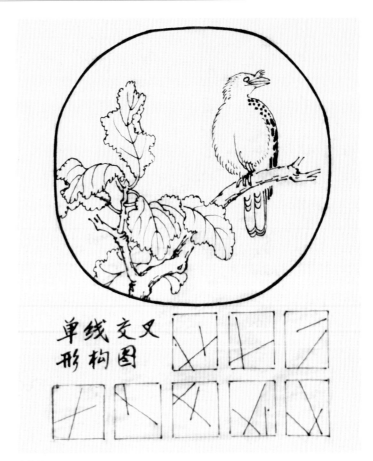

例图一

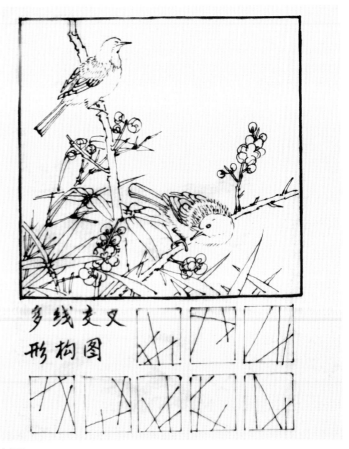

例图二

例图三　三七式出枝法

例图四　构图破枝法

（1）纵式

在当代中国画花鸟的创作中，许多有志于艺术创新的新老画家，在继承传统构图程式中，又吸收并融合了许多西方的构图形式，呈现出许多崭新而多彩的艺术风貌。

纵式构图，即主式线成垂直的构图，也就是画面主要景物的结构以竖向垂直走势来安排。纵式构图是中华民族中堂款式最常见的构图形式，中堂悬挂在民居厅堂中墙，或挂在左右两壁。中堂具有至大至刚、盘结成浩然正气、具有正大气象的艺术特点。为此纵式构图具有强烈的庄重感。

三幅作品，主体上以竖式造型，其中穿插斜式景物，加强纵式布局的形式感。

（2）横式

横式构图，系水平线走势的构图形式。这种构图方法将所要描绘的景物经营在横向走势的水平线上。这种构图形式被广泛应用，横式构图有开阔、稳定之感，适合作为大堂、正厅、居室、会议室、办公室的装饰。

《伴侣》以孔雀横向站立和河畔构成横式构图。《开泰》以河水流向，呈现横式构图。《秋山双寿》和《扇面·花鸟》虽有许多纵式和斜式的纸条，但加强横式构图的视觉。

《伴侣》横式

《开泰》横式

《柳塘春雨流》纵式

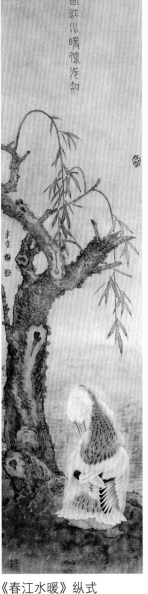

《屹立》纵式　　　　《春江水暖》纵式

《秋山双寿》横式

《扇面·花鸟》横式

《扇面·花鸟》横式

（3）斜式

斜式构图，把画面的景物经营在斜线走向的位置上。斜势构图给人以动感，斜线走势角度越大，其动感就越强。这种构图程式生动、活泼，但给人一种不稳定性的视觉形象。

《霜叶》枝条的斜向生长十分明显，但《秋声》的湖石的斜向位置与树枝的斜向生长方向不同，却能加强斜向构图丰富性。

（4）垂式

垂式的构图，是中国花鸟画中比较常见的一种构图形式。这种构图的画面，上半部描绘着景物向下方下垂，下半部画面留着大空白，可以描绘轻松，灵动的生物。这种构图具有优雅、流畅的美感。

《紫云翠幄》紫藤垂势多样，《喜上眉梢》梅花枝条生长方向各异，但总体还是下垂。这两幅图下垂形式多样，因而丰富了禽鸟生活形态。

《扇面·花鸟》垂式

《昙花》垂式

《霜叶》斜式

《秋声》斜式

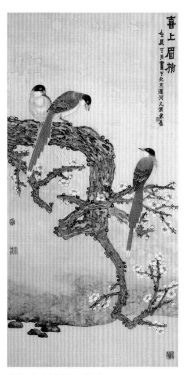

《喜上眉梢》垂式

《紫云翠幄》垂式

（5）回式

回式构图，特点是整体成了主式回向生长。

《秋风》《刺桐花》树与花叶生长虽然方向不一，但整体式的走向却是回式。这种构图形式，画面生动，富有张力。

（6）三角式

三角式可分为正三角、斜三角、倒三角。三角式构图是将所要描绘的景物经营在三角形走势内，产生出许多不等边的三角形。至于描绘景物以外的空白，产生大小不同的三角形空白。三角形走势的构图是最具有美感的构图程式。

《湖畔》《梅雀》的树干和石头呈三角形的结构，使画面呈现稳定却极富美感。

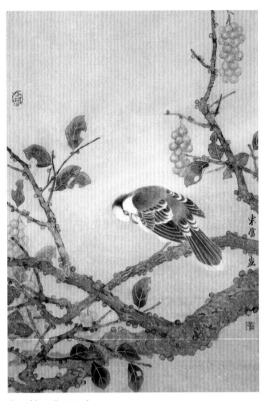

《果熟了》回式

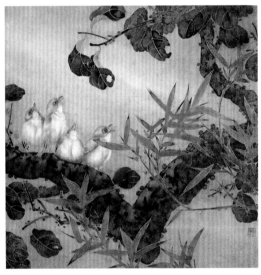

《秋风》回式

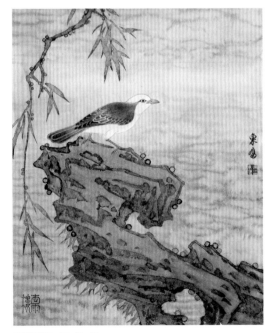

《湖畔》三角式

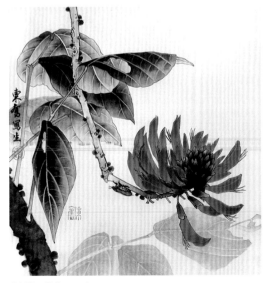

《刺桐花》回式

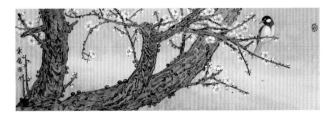

《梅雀》三角式

（7）团式

团式构图，是回式构图中的另一个图式。这种构图程式，既传统，但又具现代感。

《墨梅》以书法布局成为团式形态。《待饲》树枝与树叶的生长方向，加强团式构图形式感。

（8）之式

之式构图，也称S形构图形式，是加强中国画起、承、转、合的构图程式。

这几幅作品S形的布局、方向、角度各不相同，但其之式的形式感非常明确。

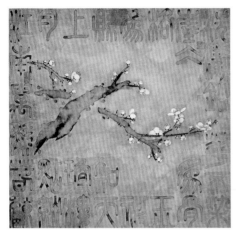

《墨梅》团式

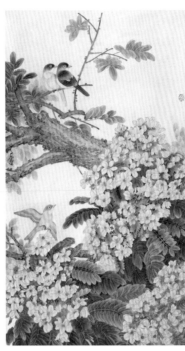

《黄槐情诗》之式

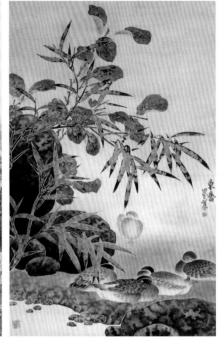

《醉秋》之式

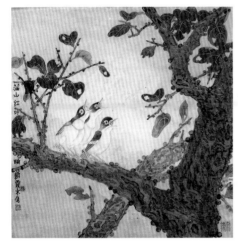

《满山红叶映朝霞》团式

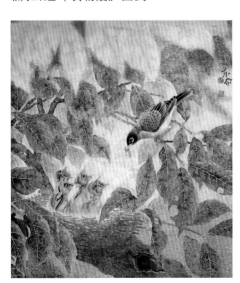

《待饲》团式

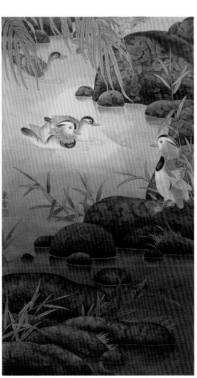

《鸳鸯溪》之式

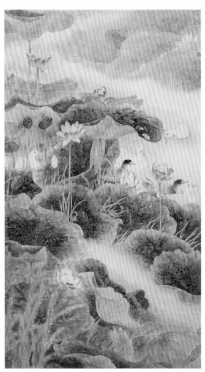

《接天莲叶无穷碧》之式

平面构成的借鉴

平面构成构图法，是西方传入我国的构图法则。它把自然界中所有的物象分成点、线、面，形、色、质和黑、白、灰色调。这些特质成为绘画语言，来经营和塑造画面。也就是说，一幅画里所有景物，都可以用点、线、面来表现，它的色阶是黑、白、灰组成的。

（1）点

"点"是绘画形态语言中最基本，也是最小的单位。但"点"可以扩大为"面"，"点"可以连接成"线"。点不但有点睛、醒目之功能，同时"点"可以单独塑造形象，成就一幅完整的作品。宋代米氏父子，用"点"画就表现江南景色的云雾山水，史称"米点山水"。长安画派罗平安，创造"点子皴"（以点为皴），描绘陕北榆林地区的黄土地山水。

"点"可以扩大，也可以缩小。许多小块面在大块面之中，感觉就是一个点。黄宾虹山水作品浑厚华滋的墨色之中，留下空白小块面，成了闪闪发光的白点，正如黄老先生所说"一炬之光，通体皆灵"。

（2）线

"线"是中国画艺术独特的绘画语言，许多理论家把中国画艺术称为线的艺术。中国画线条是多样的，有粗细、长短、曲直、方圆，又有静止或运动的特质。线条既可以造型，又可以表意、传神；既能勾描外形，又可以抒写物体的质感。我们祖先在一千多年前的艺术探索中创造的十八描法，以及三十多种的皴法，使线艺术达到极高超的艺术高峯。

中国画线条不但可以表现大千世界纷繁复杂的形态，也可以刻画情感世界波澜起伏的变化。即使让线离开形象的抒写，也能以抽象艺术独立存在，充分体现出艺术家的高明的主体意识和智慧。

贾平西 《行吟》

刘曦林 《桃花依旧》

张桂铭 《荷塘》

林任菁 《空间》

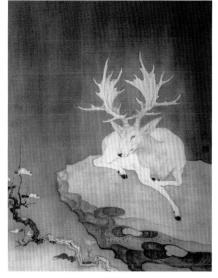

李金国 《迷夜系列》

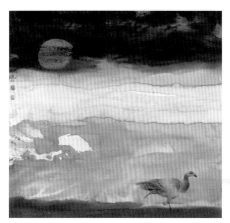

莫晓松 《追月》

林若熹 《竹雀》

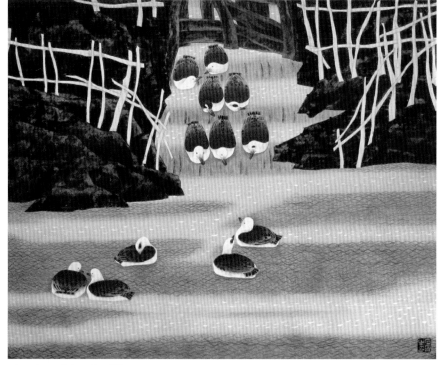

陈运权 《春风轻漾》

（3）面

"面"是绘画的面积，它是画面空间或位置。体现为体积大的面，其间可以塑造无数艺术的形象；小的面，可以通过有机组合，形成一定的"体"积。

点、线、面作为绘画语言要素，有其独特的、很强的形式语言，对画面构图会产生很大影响。只要经过精心安排，让点、线、面相互联系，就能够构成变化无穷的画面。

（4）黑白灰

画面上基本形确定之后，就要进行色阶的安排。黑、白、灰是色阶安排最好设计。

在设计画面黑、白、灰时要舍得放弃物体固有色，放弃三度空间的立体构想，用二维空间平面的眼光去看待所要描绘的物体。黑、白、灰有大小，有对比，有呼应，在相同图形上，做不同的黑、白、灰的组合，我们可以主观地把白色物体设计为黑色，也可以将黑色物体设计为白色，通过主观有机的配置，让黑、白、灰在画面上产生无穷的韵律和节奏。

在画面上，可以用纯粹黑、白、灰来创作，也可以用色彩不同的纯度和明度构成黑、白、灰的视觉感受。

留白与边角的处理

明董其昌在《画旨》中论述："一幅画之中，山石树木，屋宇桥梁等皆实也，水天云烟，雾霭岚气等皆虚也。……最妙在虚中有实，实中有虚，不主故常，而始能出奇制胜也。"这段画论，讲述中国画创作中，除了画好实景外，同时还要经营画面虚景，即要留白，而所有留空白能使观者感觉空白处是有景物，就是我们常说的"计白当黑"。

赵跃鹏的《鱼乐图》画面上部分大面积留白，只在画面下半段画了游动的鱼和水草，却使观者觉得那留白部分是池水。罗剑华《润春》画面右上部至中部大面积留白，但能让观者感到那是云雾遮住的山涧和溪流等景物。以上所介绍的例图，画家就是巧妙地在画面上留下大面积空白，给人以空灵的意境，增强画面诗的意境，让观者回味无穷。

经营留白是有讲究的，有大面积留白，也有小面积留白。但在一幅画幅中，留白面积大小和形状不能相同。在留白中，其形状以长短不等形态，不同的三角形构图为最佳。

其中边角处理是中国画"图形"款式之中，都要解决的一个问题，每幅画有四个边角。如何处理四个边角，对作品的优劣会产生一定影响。

一幅画如果四个边角都画满，画面就会给人以稳定、丰富的感觉，如林涛《梦回雨林》满满一幅雨林景观，虽隐存着花豹正寻找猎物的细节，但整幅画面茂盛的景象给人以丰富、稳定之感。如鲁慕迅《清夏图》的章法则相反，画家以优美笔墨描绘荷叶、莲蓬、荷花、红蜻蜓，画面四个角留下空白，给观众空灵的美感。

太多画家在边角处理上留下一至三个角空白，这样画面既做到稳定，又不呆板。为此，在画面四个角处理上，要根据画家对作品的意境处理来确定。

对于画面四个角所留空白，其形状与大小，可以采用黄金律进行认真的经营。

赵跃鹏 《鱼乐图》　　　　罗剑华 《润春》

林涛 《梦回雨林》　　　　詹黎明 《窗》

鲁慕迅 《清夏图》

七、水墨工笔花鸟画步骤

《丹枫寒鸠》

这幅画是通过枫树枝干的刚毅线条和几片树叶的拙朴气质刻画出严冬给植物带来破落、萧条的景象，同时歌颂了枫树顽强与旺盛的生命活力。画面用一对寒鸠悠然自得栖息在石柱上，而周围环境又是那么宁静祥和，来表现人们对于和平美好生活的向往。

该画运用斜式构图形式。这种图式有动感，能使画面产生寓静于动的视觉效果。画面上通过几枝斜向树干和斜石柱的描绘，让观者领略到严冬即将过去、早春将要来临的景象，大自然正孕育着一派积极向上的生命张力。

第一步：先以写意笔法入手，用饱含浓墨的毛笔，抒写树干和树枝，在抒写过程中，对于宜淡的树枝，先注水（例图一）；通过冲墨法的运用，洗去未干的墨色，使画面树干呈现斑驳的笔墨趣味（例图二）。

第二步：用线描法勾勒树叶，用渲染法将树叶渲染出结构（例图三）。

第三步：用线描法勾勒双鸠，用渲染法对树叶和双鸠进行渲染，完善其结构与神态（例图四）。

第四步：用撞水法画就石柱（例图五）。

最后，用淡墨进行画面背景的渲染。完善整幅的气氛。题字，盖章完善此作。

尚需说明，在题字未干时，点上清水，用吸水纸将墨水吸干，使书法笔墨效果与画面整体协调。

这幅画，运用传统的写意手法，抒写树干和树枝，用工笔的技法，对禽鸟和树叶进行描绘。同时拓展新的技法，运用"冲水法"和"撞水法"这两种新的技法。

画上树干和树枝通过冲水，使树干和树枝的墨线两边留下大小不一样，不规则，斑驳的，犹如画像石、画像砖拙朴的气质，使写意的笔法在画面上产生出工笔画的雏形，让写意技法能与工笔技法进行有机的糅合。另一方面，"冲水法"的运用，画面上一些墨线，由于干的程度不一样，通过冲水以后，其线条因浓淡不一致而出现虚虚实实的视觉效果，克服了传统工笔画容易出现"板"和"结"的缺点。"冲水法"的妙用，使吴东奋水墨工笔花鸟画有别其他人的工笔花鸟画艺术风格，其拙朴高古的艺术，形成现当代有鲜明个性的画种。

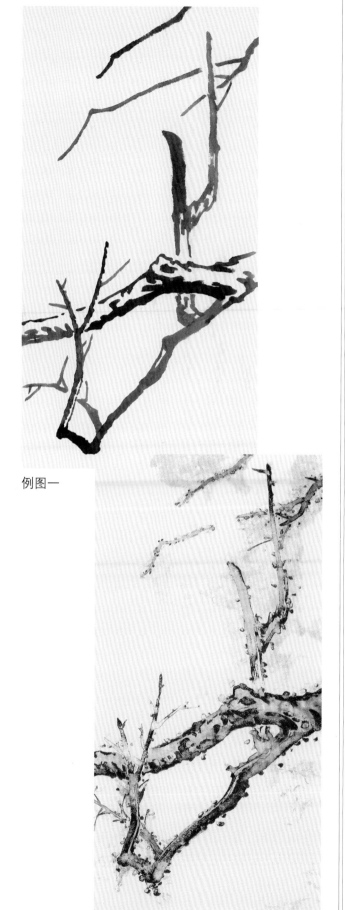

例图一

例图二

例图三

例图四

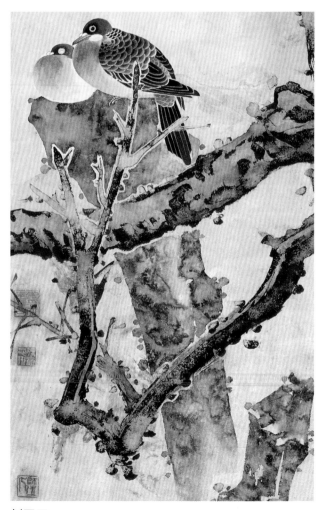

例图五

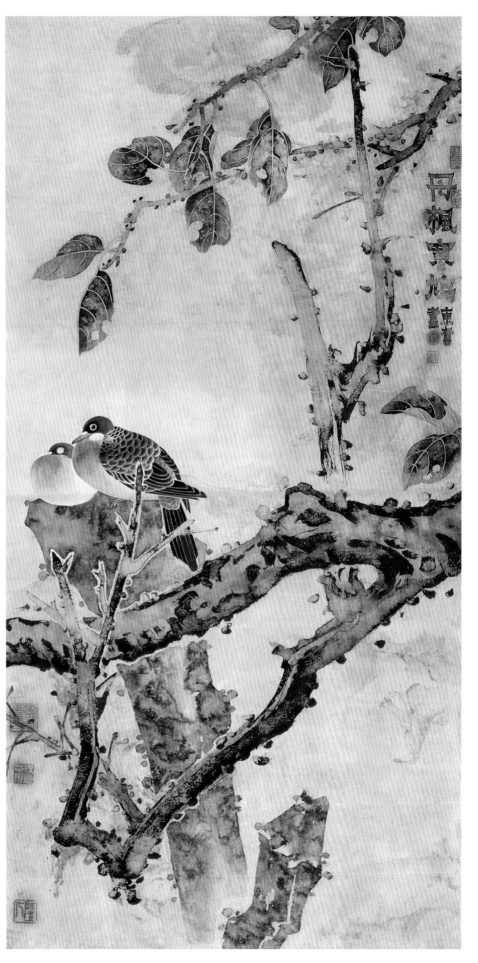

《丹枫寒鸠》

《华夏流芳》

中国是个有着五千年文明历史的东方古老国度。从原始社会的彩陶艺术，到商周时期青铜器，汉代漆器艺术，以及后来的陶器、瓷器艺术……都是中华民族先民们五千多年辛勤劳动和智慧的结晶，是中华民族五千年文明史的见证。

《华夏流芳》是一幅三联屏水墨工笔花鸟画创作，中屏描绘青铜器和漆器，同时用线描勾勒了花卉和寿桃，用以象征文明之花芬芳的流传。画面背景上的钟鼎文，是青铜器上镌刻的铭文。漆器边的纹饰，采用的是湖南马王堆出土的汉代漆器上的纹饰和白描线条勾勒的寿桃，用以刻画华夏悠久的历史，与左右屏所描绘的彩陶和瓷器相呼应。

该画通过历代器皿的演进，揭示《华夏流芳》这幅作品的主题。例图中屏这幅画，以纵式的构图形式表现主题。这种至大至刚、盘结成浩然正气的图式，更能体现出鼎立、威严的正大气象，表现了屹立于世界东方的中华民族五千年文明史、百代流芳意境。

第一步：创作过程中先以线描形式、勾描出古鼎漆盒、梅花、曼陀罗花、寿桃以及背景漆器纹饰（例图一），成了传统工笔画创作的第一道程式粉本。

第二步：用水墨对古鼎、漆盒、漆器纹饰进行渲染，使其产生出立体感，接着给古鼎罩上石青和赭石，漆盒罩上淡朱磦和胭脂。为了不喧宾夺主，花卉和寿桃以白描形式出现。渲染时，先染上白底色，再以淡赭石分染，突出线条的力度（例图二）。

第三步：开始营造画面环境。用淡墨写就铭文，再以稍浓的墨在铭文周边上浓墨，同时点上清水，使其产生撞墨法所出现的效果（例图三）。

第四步：将古鼎、漆盒、花卉、寿桃之外的背景刷上清水，接着将已刷清水的纸张揉皱后展平，从背面将这揉皱部分用墨色涂上，并洒上一些清水，待画面干后，正面出现如例图上的肌理效果（例图四）。

这幅画在技法上，先是借鉴传统工笔画的线描法和渲染法，同时开拓了"揉纸法"和"撞墨法"两种新技法作为传统技法的辅助，用以衬托画面古朴、沧桑的年代感，以及因年代久远青铜器上、铭文边所出现铜质斑驳的粗糙感。这种新技法，是对传统技法的发展和妙用，对于塑造画面、突出主题起到特殊的作用。

例图一

例图二

例图二

例图二

例图三

例图三

例图四

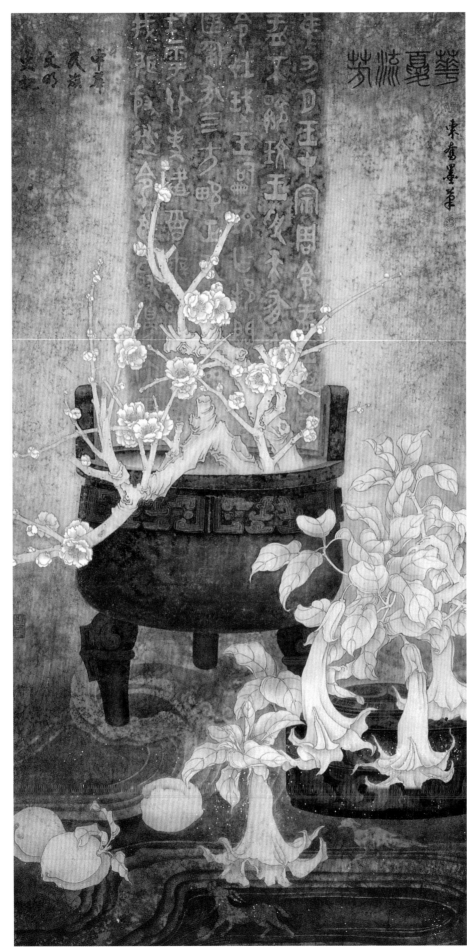

《华夏流芳》

例图一

例图二

《湖光悦鸟性》

《湖光悦鸟性》

唐诗"月出惊山鸟"的诗句，准确地刻画黑夜里已入巢的小鸟突见月光照射而惊醒的情景。这幅画正是这种诗意的表达。画面通过月光倒映在湖中惊醒正在酣睡的雏鸟，描绘出早春柳梢下宁静湖畔躁动的鸟儿和波光激滟的湖水相映成趣，构成一幅静谧而富有生命的画卷。

该画创作过程，先以写意笔法，抒写柳树枝条、嫩叶、鸟巢。"冲水法"使柳枝条、柳叶、鸟巢产生斑驳的笔墨效果的工笔画雏形。再用"撞墨法"画就柳树干和湖水和水光。

这里重点要讲述湖水波浪和水光的创作方法。这是拓展"撞水法"创作比较成功的例证。

第一步：先用淡墨平涂月光倒映湖水部分，趁湿用清水画水纹。用稍浓的墨水，平涂月光两旁的湖水（例图一）。

第二步：趁湿用清水笔画月光两边的水纹。在用清水笔画水纹的过程中，注意与月光交汇处水纹融洽，与主景物的虚实处理，待其水与墨自然渗化，产生出这种奇特的月光效果（例图二）。

最后，在柳树干上施以石绿，鸟巢施以赭石，签名盖章即可。

八、范作赏析

《柳塘春雨》

在春雨遍及江南的水塘边，充满生机的柳枝潇洒自如地布满画面上部，蓬勃而发的柳叶，点缀"春雨绿江南"的秀色，一对白鹭宁静地站立在柳干上，让人们联想到"两个黄鹂鸣翠柳，一行白鹭上青天"的诗一般的动人意境。

这幅画画在浙江富阳熟纸上。先以浓墨勾写柳树枝条、树干。再用略淡墨抒写树干、向上生长的树枝，在墨色未干时，用清水冲洗画上未干的墨色。而后，将整幅画挂起来，让水墨往下流淌，在适当的时候再放下来晾干，使画面枝干产生斑驳的效果，画面空白处有水流痕迹，使画面有雨水的感觉。随后，用衣纹笔勾画出白鹭，并用浓墨点画柳叶，画一部分，用清水注上一部分，待全部柳叶画好后，再用清水将未干的墨色洗净。等画面全干后，用渲染法画好白鹭，画面的绘制就结束了。

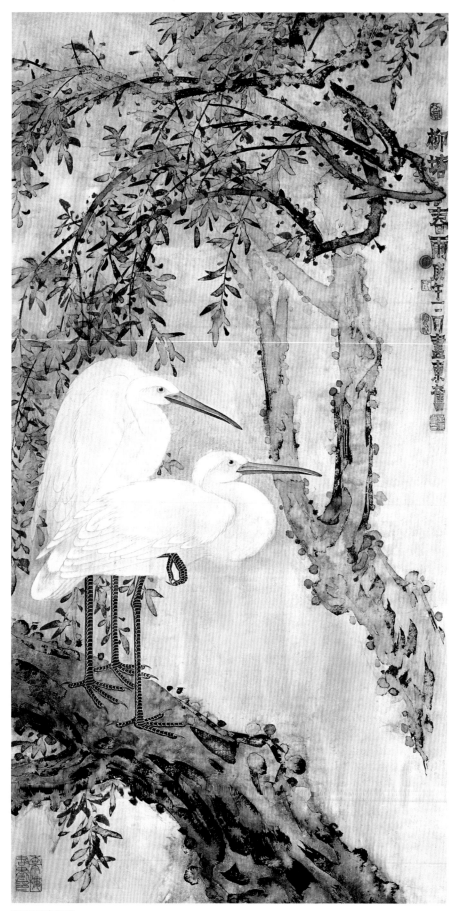

《柳塘春雨》

《落》

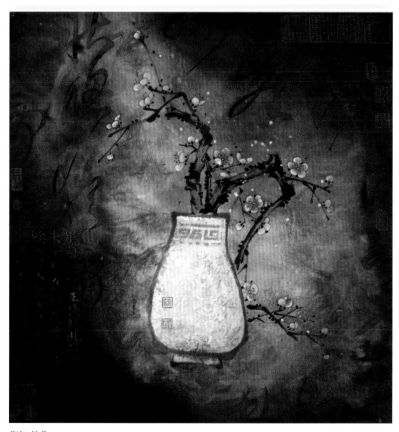

《瓶花》

《落》

这幅画的画面背景，我采用似坡、似树的虚虚实实手法，突出几片飘落树叶的主体，表现出叶落归根这个自然现象，抒发人们的思乡之情。

在处理这幅画的技法中，我是将泼墨法、撞墨法应用在熟宣纸上。在制作过程中，我先将浓墨泼在画面上，再用清水泼洒在墨色上进行撞墨，待墨色干后便出现特有的肌理效果。接着用工笔技法在画面上勾画出几片树叶，并加以渲染，同时在背景上，用淡墨抒写几道淡墨块，使树叶飘落的感觉跃然纸上。

《瓶花》

该画面我是应用中国书法与瓶花互相陪衬的构图，让中国文人画产生新的形式和新的面貌，以书画的线条美和无穷变化的墨象美，给观者带来美的感受。

这幅画是应用浙江温州皮纸进行制作的，先用饱含浓墨的毛笔在画面上方书写了几个草书，立即用清水进行冲洗，并让冲洗出来的墨色在画面空白处自由渗化，使画面产生墨象美。待干后，用毛笔淡墨勾画出瓶子外形，用较浓的水墨抒写出梅枝、梅花。待画面线条干后，将花瓶的画面揉皱、展平后，用白粉平刷瓶色，并渲染花瓣，落款、盖章即可。

《雪雁》

这幅画描绘一丛被白雪压弯的芦苇，以及落满白雪的水边坡地，反映出严寒弥漫大地的恶劣气候。芦苇白雪后，刻画一只雁儿精神抖擞地舒展羽翼，另一只缩首休息，表现其不畏冰雪寒冬的乐观主义精神。

该画是在浙江富阳熟纸上创作的。先以浓墨抒写芦苇的枝叶，在墨色未干时，用清水冲洗墨线，使芦苇枝叶产生拓片的感觉。画面干后，用墨线勾画出雁的形体，并用淡墨渲染画面，渲染时，将白雪位置空留出来，在渲染淡墨未干时，洒上几点清水，使画面出现雪点的感觉。画面干后，用渲染法画好芦雁，接着用淡赭墨罩染整幅画，同时用清水笔洗出雪景，再洒上几点白粉，这幅作品便完成了。

《雪雁》

《幽涧》

这幅画以墨竹来衬托月色的明媚，用墨石来衬托鸽子的洁白。这幅画通过宁静的月夜里，栖息在竹树下的一双鸽子注目月亮的神态，揭示人们对于美满生活的憧憬。我创作这幅画是在水墨基础上，略施一些淡彩，烘托出画面月夜融融的气氛，对于深化这幅画的主题，起了一定作用。

在技法运用中，我先用冲水法，洗净墨竹未干的墨色，使墨竹浑厚、古雅。接着用淡墨线勾画出白鸽的形体、羽翼，用稍浓的墨画出石块，并注上清水进行冲水处理。用淡墨渲染出月亮的外形，并以渲染法画好白鸽，待画面干后，用赭墨色平涂整张画，并用清水笔洗掉白鸽上赭墨色，分别在竹叶和墨石上点上少许淡石绿汁和石青汁。

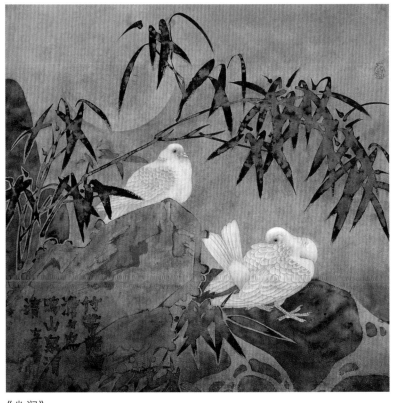

《幽涧》

水墨工笔花鸟画画谱

《春江水暖》

这幅画我先用寥寥数笔描绘初春稀疏的柳叶，点出春天已经来到人间。我又画两只鸭子，一只鸭子正在水中嬉戏，另一只鸭子游完水后上岸理毛，揭示春江水暖鸭先知的诗意。该画我以优美笔调，呈现出祥和优雅的美感。

在绘制过程中，我以写意笔法抒写出柳树的干、枝、叶，接着用冲水法处理。待画面干后，勾描出鸭子的线条，抒写出石与坡的笔墨，再局部冲水，接着用渲染法画好鸭子，用撞墨法画好坡与石，最后用淡赭黄墨水平涂整幅画，在未干的画面上用清水画水纹，用三绿水点柳树与坡、石。

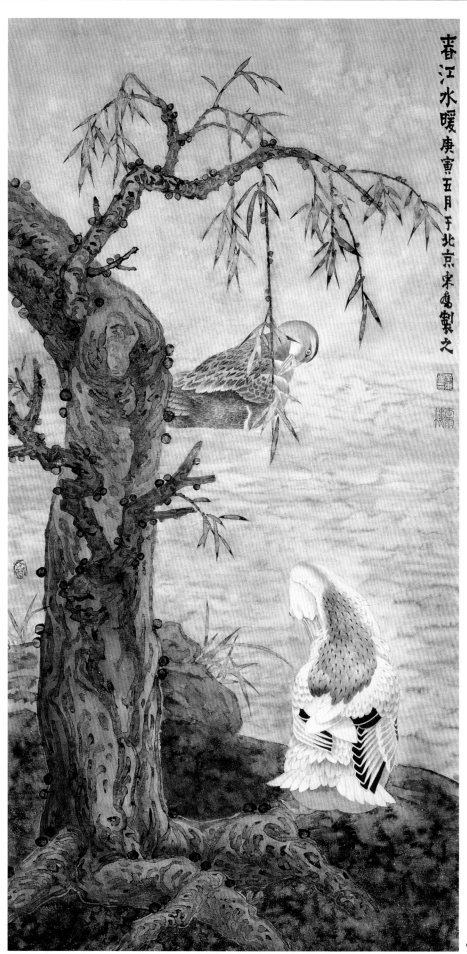

春江水暖庚寅五月于北京东庵製之

《春江水暖》

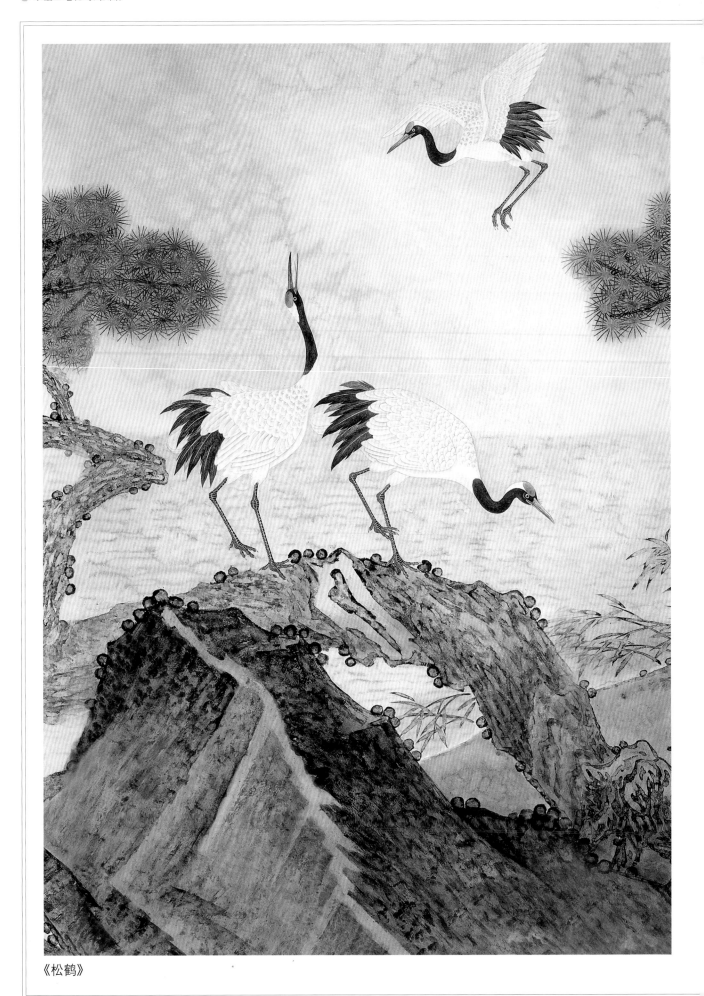

《松鹤》